ANNALES DU MUSÉE

ET DE

L'ÉCOLE MODERNE DES BEAUX-ARTS.

SECONDE COLLECTION.

PARTIE ANCIENNE.

La première Collection des *Annales du Musée*, qui vient d'être terminée, contient :

1º. L'état du Musée Napoléon depuis sa formation jusqu'en 1806, époque où il s'est enrichi de grandes collections étrangères ;

2º. Les principaux objets du Musée de Versailles, de celui des Monumens français, aux Petits-Augustins de Paris, et de la Galerie du Sénat ;

3º. L'élite des productions de l'Ecole française, ancienne et moderne, jusqu'au Salon de 1808.

Ces divers objets forment les seize premiers volumes de la Collection, ci. , 16 vol.

4º. Un choix de Paysages et Tableaux de genre, soit du Musée Napoléon, soit d'Artistes modernes. Les planches ombrées, en taille-douce, ci. 4

5º. La réunion des différens objets, tant anciens que modernes, dont on n'avait pu se procurer les dessins lors de la publication des premiers volumes, volume complémentaire. 1

 21 vol.

L'Editeur, pour répondre au desir manifesté par plusieurs Souscripteurs, s'est décidé à séparer, dans la seconde Collection qu'il publie, la partie *ancienne* de la partie *moderne*. Voyez, à cet égard, l'avis qui se trouve en tête du tome précédent, page 11.

ANNALES DU MUSÉE

ET DE L'ECOLE MODERNE

DES BEAUX-ARTS.

Recueil de Gravures au trait, contenant la collection des peintures et sculptures du Musée Napoléon; les objets les plus curieux du Musée des Monumens français et de celui de Versailles; la Galerie du Sénat; les principaux ouvrages des Artistes vivans, etc.; avec des Notices historiques et critiques.

Par C. P. Landon, Peintre, ancien pensionnaire de l'Académie de France à Rome; associé de l'Institut de Hollande, etc.

SECONDE COLLECTION,

PARTIE ANCIENNE,

Contenant un choix des Tableaux, Statues et autres objets de curiosité conquis par les armées françaises en 1805 et 1806, les Antiquités de la villa Borghèse, et les nouvelles acquisitions du Musée Napoléon.

TOME SECOND.

A PARIS,

Chez C. P. Landon, Peintre, rue de l'Université, n° 19.

IMPRIMERIE DE CHAIGNIEAU AÎNÉ.
1811.

A Monsieur le Général Baron de Pommereul, Conseiller-d'Etat, Directeur-Général de l'Imprimerie et de la Librairie.

Monsieur le Baron,

Au milieu des études abstraites et des travaux importans auxquels vous semblez avoir consacré tous les instans d'une vie active, vous avez su conserver dans toute son énergie ce goût ou plutôt ce sentiment inné des beaux-arts, que la nature n'accorde qu'à un petit nombre de favoris.

Ces arts enchanteurs, créés pour la jouissance et souvent pour le tourment de ceux qui les professent, ne vous ont jamais offert que d'heureuses distractions. Amateur passionné, mais étranger à tout système, c'est en n'attachant de prix qu'aux beautés réelles, que vous avez indiqué dans divers écrits la théorie, les principes conservateurs de l'art.

On reconnaît cette vérité, monsieur le Baron, non-seulement à la lecture des ouvrages que vous

avez publiés sur les arts du dessin et sur *les institutions propres à les faire fleurir en France*, mais encore lorsqu'on a l'avantage de goûter auprès de vous l'agrément d'une conversation toujours animée par de riches souvenirs et par des observations non moins utiles que neuves et ingénieuses.

En vous priant d'agréer la dédicace de ce volume, j'ose vous offrir un trop faible témoignage de mes sentimens; mais mon travail a obtenu votre suffrage; cet encouragement est mon excuse.

Je suis avec respect,

Monsieur le Baron,

Votre très-humble et très-obéissant serviteur,

LANDON.

TABLE

des Planches contenues dans le second Volume de la Seconde Collection des Annales du Musée, Partie Ancienne.

PEINTURE.

COMBAT. — Email de la manufacture de Limoges. Pl. 1 et 2.	Page 11
La Verge d'Aaron, changée en serpent. — N. POUSSIN. Pl. 3.	17
La Prédication de S. Jean dans le désert. — SCHIAVONE. Pl. 4.	19
S. Jérôme dans le désert. — TITIEN. Pl. 5.	21
Timoclée devant Alexandre. — DOMINIQUIN. Pl. 7 et 8.	25
Triomphe de l'Amour. — DOMINIQUIN. Pl. 9.	27
Sainte Cécile chante les louanges du Seigneur. — DOMINIQUIN. Pl. 11.	31
La Vierge et l'Enfant Jésus, S. François d'Assise, S. Jean-Baptiste, et Sainte Catherine d'Alexandrie. — G. C. PROCACCINI. Pl. 13.	35
La Vierge, l'Enfant Jésus et S. Joseph, reçoivent les hommages de Sainte Ursule. — BRUZA SORCI. Pl. 14.	37
Sainte Marguerite. — DUFRESNOY. Pl. 16.	41
La Vierge et les Anges apparaissent à S. François d'Assise. — DONDUCCI. Pl. 17.	43
Le jeune Pyrrhus transporté à Mégare. — POUSSIN. Pl. 19 et 20.	47

La Vierge à la coquille. – DOMINIQUIN. Pl. 21. Page	49
Un Ange présente à la Vierge des alimens pour l'Enfant Jésus. — VANNINI. Pl. 22.	51
Apothéose de Sainte Cécile. — DOMINIQUIN. Pl. 23.	53
Jupiter et Léda. — CORRÈGE. Pl. 25.	57
Jésus sur les genoux de la Vierge, joue avec un singe. — GAROFOLO. Pl. 26.	59
Jésus donne les clefs à S. Pierre. — LE GUIDE. Pl. 28.	63
Jésus descendu de la Croix. — FRANCIA. Pl. 29.	65
Adoration des Bergers. — BISCAINO. Pl. 31.	69
Suzanne et les Vieillards. — DOUVEN. Pl. 32.	71
Le Repos en Egypte. — SARACCINI. Pl 34.	75
La Vierge et des Anges apportent des fleurs et des fruits à l'Enfant Jésus, assis sur les genoux de S. Joseph. — ROSSELLI. Pl. 35.	77
La Vierge et l'Enfant Jésus reçoivent les hommages des saints Protecteurs de la ville de Pérouse. — PERUGIN. Pl. 37.	81
La Salutation angélique. — RAPHAEL. Pl. 38.	83
La Vierge et l'Enfant Jésus reçoivent les hommages de plusieurs Saints. — PALME le vieux. Pl. 40.	87
Des Ambassadeurs reçoivent des Reliques de S. Grégoire. — SACCHI. Pl. 41.	89
La Vierge et l'Enfant Jésus assistent aux derniers momens d'un Vieillard à qui un Prêtre administre l'Extrême-Onction. Pl. 43.	93
Le Christ pleuré par trois Anges. — PALME jeune. Pl. 44.	95
La Visitation de la Vierge. — BAROCHE. Pl. 46.	99
La Salutation angélique. — LE SUEUR. Pl. 47.	101

Le Maître d'Ecole. - A. Van Ostade. Pl. 49. Pag.	105
Satan épie le moment favorable pour tenter Adam et Eve. — Solimène. Pl. 50.	107
Jésus guérit la belle-mère de Pierre. — P. Véronèse. Pl. 52.	111
S. Sébastien reçoit de la Vierge et de l'Enfant Jésus, portés sur les nuages par trois Anges, la palme due à sa persévérance dans la foi. — Anselmi. Pl. 54.	115
La Scène. — Ph. de Champagne. Pl. 55 et 56.	117
La fille d'Hérodiade reçoit des mains du bourreau la tête de S. Jean-Baptiste. — Capucino. Pl. 57.	119
Le Mariage de la Vierge et de S. Joseph. — E. Procaccini. Pl. 58.	121
La Madeleine donne la main de l'Enfant Jésus à baiser à une Religieuse. — P. Véronèse. Pl. 59.	123
La Vierge apparaît à S. Jacques le majeur. — N. Poussin. Pl. 60.	125
La Vierge monte au Ciel, accompagnée de la Hiérarchie céleste. A. Carrache. Pl. 63.	129
Le Consul Astasius fait décapiter S. Protais au pied de la statue de Jupiter. — Bourdon. Pl. 64.	131
La Vierge et l'Enfant Jésus environnés de plusieurs Saints. — Jean Belin. Pl. 65.	133
S. Joseph considére l'Enfant Jésus carressant la Vierge Marie. — Ecole Ferraraise. Pl. 66.	135
Solon prend congé des Athéniens. — Noel Coypel. Pl. 67.	137
Trajan donne des audiences publiques aux Romains et aux autres nations qui se trouvent à Rome. — Noel Coypel. Pl. 68.	139

Cérémonie religieuse. — FRANÇOIS PORBUS fils.
Pl. 69. *Page* 141
Sainte Marguerite. — POUSSIN. Pl. 70. 143
Le Concert. — DOMINIQUIN. Pl. 71. 145
L'Annonciation. — SOLIMÈNE. Pl. 72. 147

SCULPTURE.

Le Nil et le Tibre, statues. — Pl. 1 et 2. *Page* 11
Jeune Faune, statue. — Pl. 6. 23
Nymphe de la mer, statue — Pl. 10. 29
Faune portant une outre, statue. Pl. 12. 33
Jeune Apollon, statue. — Pl. 15. 39
Mercure, statue. — Pl. 18. 45
Rémus et Romulus alaités par une louve. —
Pl. 24. 55
Antinoüs, statue. — Pl. 27. 61
Apollon, statue. — Pl. 30. 67
Bacchus, statue. — Pl. 33. 73
Mnémosyne, statue. — Pl. 36. 79
Jeune Athlète, statue. — Pl. 42. 91
Athlète, statue. — Pl. 45. 97
Ulysse, statue. — Pl. 48. 103
Athlète, statue. — Pl. 51. 109
Marc-Aurèle, statue. — Pl. 53. 113
Bacchus, considéré comme emblême du Soleil
et dieu des saisons, bas-relief. — Pl. 61 et 62. 127

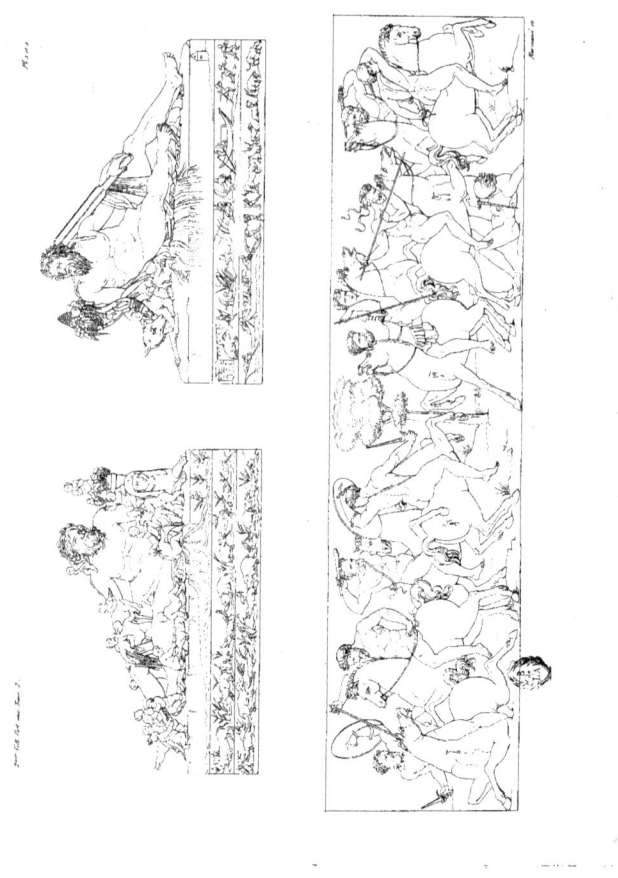

Planche première et deuxième. — *Le Nil et le Tibre, statues en marbre, de la Galerie des Antiques; peinture en émail, exécutée sur un vase de la manufacture de Limoges, dans le quinzième siècle.*

Ce second volume de la deuxième collection des Annales du Musée, *section ancienne*, va faire connaître non-seulement ce qui nous reste à publier des principaux objets d'arts conquis par les armées françaises dans les années 1806 et 1807, mais encore un certain nombre de tableaux de la grande Galerie, que leur déplacement nous avait jusqu'à ce jour empêché de faire dessiner.

Les divers objets nouvellement conquis ont singulièrement ajouté à la richesse du Musée Napoléon, soit par leur rareté, soit par leur mérite réel. La Galerie des Antiques sur-tout a retiré un très-grand avantage de cette réunion. Plusieurs morceaux de sculpture ont obtenu les honneurs d'une exposition permanente, aussi nous garderons-nous d'en omettre aucun; nous en avons même ajouté quelques-uns de la même collection qui n'ont point encore été placés définitivement; mais qui, sans doute, ne tarderont pas à recevoir leur destination.

Au présent volume succéderont bientôt deux volumes faisant, comme celui-ci, partie de la section ancienne, dans lesquels nous offrirons en son entier une magnifique collection qui n'est pas connue du public; collection véritablement nouvelle, formée de l'élite de plusieurs cabinets du premier ordre, enfin la plus

rare et la plus précieuse qu'on puisse citer en France, après le Musée Napoléon : c'est la Galerie du Palais impérial de Malmaison que nous sommes fondés à annoncer à nos lecteurs. Admirée de tous les connaisseurs qui ont pu obtenir l'avantage de la visiter, cette célèbre collection est au-dessus de l'éloge anticipé que nous pourrions en faire en ce moment.

La Galerie de Malmaison sera complète en deux volumes. Les paysages et tableaux de genre, qui en forment une portion extrêmement précieuse, y seront compris et traités avec un soin particulier, et néanmoins dans le genre de gravure adopté pour le plan général de cet ouvrage.

Les volumes de la *Section ancienne*, qui doivent paraître régulièrement d'année en année, n'apporteront aucun retard dans la publication des volumes de la Section moderne, c'est-à-dire de ceux qui sont destinés aux productions des artistes vivans, exposés tous les deux ans au Salon du Louvre ; nous ferons même en sorte que les cahiers composant le recueil de chaque Salon soient livrés en totalité avant la fin de l'exposition.

Deux figures colossales sont gravées à la partie supérieure de la planche qui fait le sujet de cet article. La première représente le Nil. Le socle de la statue offre le lit du fleuve. Le dieu a le bras gauche appuyé sur un sphinx, le bras droit étendu et la main posée sur le genou. Dans cette main il tient un bouquet d'épis, dans la gauche une corne d'abondance d'où sortent des fruits du lotus, des roses sauvages, des raisins et des épis. Au-dessus s'élève un enfant

ayant les bras croisés (1). La tête du fleuve est ceinte d'une couronne d'épis, de fruits et de fleurs. Les enfans qui jouent autour de lui, et dont les formes gracieuses et les mouvemens naïfs contrastent d'une manière piquante avec le caractère grave et austère de la figure principale, sont au nombre de seize; ils étaient regardés comme l'emblême des seize coudées, mesure à laquelle devait s'élever le débordement du Nil pour fertiliser l'Egypte. Ces enfans étaient en effet désignés sous le nom de *Péchys* ou *Coudées*. Quatre de ces génies sont placés près du lieu d'où sortent les eaux du Nil. Elles paraissent jaillir de dessous un des plis de la draperie sur laquelle le fleuve est demi couché. Sur le devant de la plinthe deux enfans jouent avec un ichneumon, et semblent le pousser contre un crocodile que retiennent quatre enfans placés vers les pieds de la grande figure. Quatre autres cherchent à grimper sur son bras droit. Le dernier est placé sur son épaule, et se retient à l'un des épis qui forment la couronne du dieu (2).

(1) Cet enfant est un ouvrage de restauration, ainsi que diverses parties plus ou moins considérables des autres enfans, et même de la figure principale. Il est probable que quelques-unes des mutilations ne sont pas très-anciennes, du moins on peut le présumer en examinant une copie de ce fleuve, exécutée à Rome par un sculpteur français, en 1690, et que l'on voit au jardin des Tuileries. L'enfant qui sort de la corne d'abondance tient entre ses bras une grappe de raisin, ce qui se lie mieux au caractère général de la composition, et pourrait bien avoir été fidèlement copié d'après le marbre antique; cette petite figure paraît même d'une meilleure exécution que le même accessoire restauré du groupe original.

(2) Cette dernière remarque ne peut se faire qu'à la copie bien conservée qui se voit au jardin des Tuileries, et que nous venons de citer; dans la statue originale, cet épi est brisé.

Les quatre côtés de la plinthe sont sculptés; la face antérieure représente des eaux qui coulent : les trois autres faces, que le graveur a réunies en deux frises, placées au-dessous de la première, pour pouvoir en offrir ici la composition, représentent des animaux propres à l'Egypte, tels que des bœufs, des hyppopotames, des crocodiles, des ichneumons et des ibis. On y voit aussi des hommes de très-petite taille, désignés sous le nom de *Tentyrites*, montés sur des barques, et combattant contre quelques-uns de ces animaux.

Il est probable que ce monument, qu'on doit citer pour la noblesse et la simplicité des formes, et sur-tout pour le grandiose du style, avait été destiné à l'ornement d'une fontaine. Il embellissait l'enceinte du célèbre temple d'Isis et de Sérapis, élevé par les empereurs romains dans le *Campus Martius*, et près de la *Via lata*.

Ce groupe et son pendant, dont nous donnerons ci-après la description, furent découverts à Rome vers la fin du quinzième siècle, dans le lieu où était anciennement le temple qu'on vient d'indiquer, et où se trouve aujourd'hui l'église dite *la Minerva*. Ils ont orné, depuis le seizième siècle, le jardin du pape au Vatican. Pie VI les avait fait transporter dans son Musée, où ils sont restés jusqu'à l'époque où ils furent cédés à la France, par le traité de *Tolentino*. Ils sont exécutés l'un et l'autre en marbre pentélique.

La seconde figure colossale représente le Tibre. Le dieu du fleuve est demi-couché sur une draperie dont les extrémités se relèvent sur ses deux bras. Dans sa main gauche il tient une rame, emblème des rivières navigables; dans l'autre, une corne d'abondance, d'où

sortent des raisins, des épis, des pampres, des fruits et des fleurs. Au milieu s'élève une pomme de pin (1), derrière laquelle est un soc, symbole de l'agriculture. Le bras droit du Tibre est appuyé sur une urne, près de laquelle repose la louve avec ses nourrissons, les fondateurs de Rome. La face antérieure de la plinthe imite l'eau qui s'écoule. Les trois autres, réunis par le graveur en deux faces au-dessous de la première, pour l'intelligence du sujet, représente des pêcheurs, des animaux, des hommes occupés de navigation et de commerce, et différens emblêmes relatifs à l'histoire de Rome.

La composition gravée au bas de la planche première et deuxième est prise sur un vase peint en émail, de la manufacture de Limoges, qui florissait au quinzième siècle, et dont les peintures étaient pour la plupart exécutées d'après les dessins de Raphaël, de Jules Romain, et autres artistes de leur école. Le sujet de celle-ci est un combat de soldats ou de gladiateurs à cheval, armés de lances et de glaives. A l'exception d'un seul, ces cavaliers sont sans cuirasse, et absolument nus. L'un d'eux a la tête ceinte d'une bandelette. Il foule aux pieds un fantassin ou cavalier démonté, et en même temps perce de son javelot le

(1.) Dans la copie qui se voit au jardin des Tuileries, au lieu de la pomme de pin et du soc, est une pyramide assez élevée. Nous ignorons pour quelle raison le copiste ne s'est pas conformé à son modèle; la pomme de pin et le soc nous ont paru antiques, et non un ouvrage de restauration. Cette copie est de la main de Bourdic, sculpteur, originaire de Lyon. L'autre copie est probablement du même artiste, cependant nous n'y avons vu aucune inscription qui indique le nom de l'auteur.

poitrail du cheval de son ennemi, qui lève sur lui son épée.

Les figures de cette jolie peinture sont de même proportion que le trait gravé. Nous avons déja donné, dans quelques-uns des volumes précédens, plusieurs détails sur la peinture en émail, et sur les vases de la manufacture de Limoges.

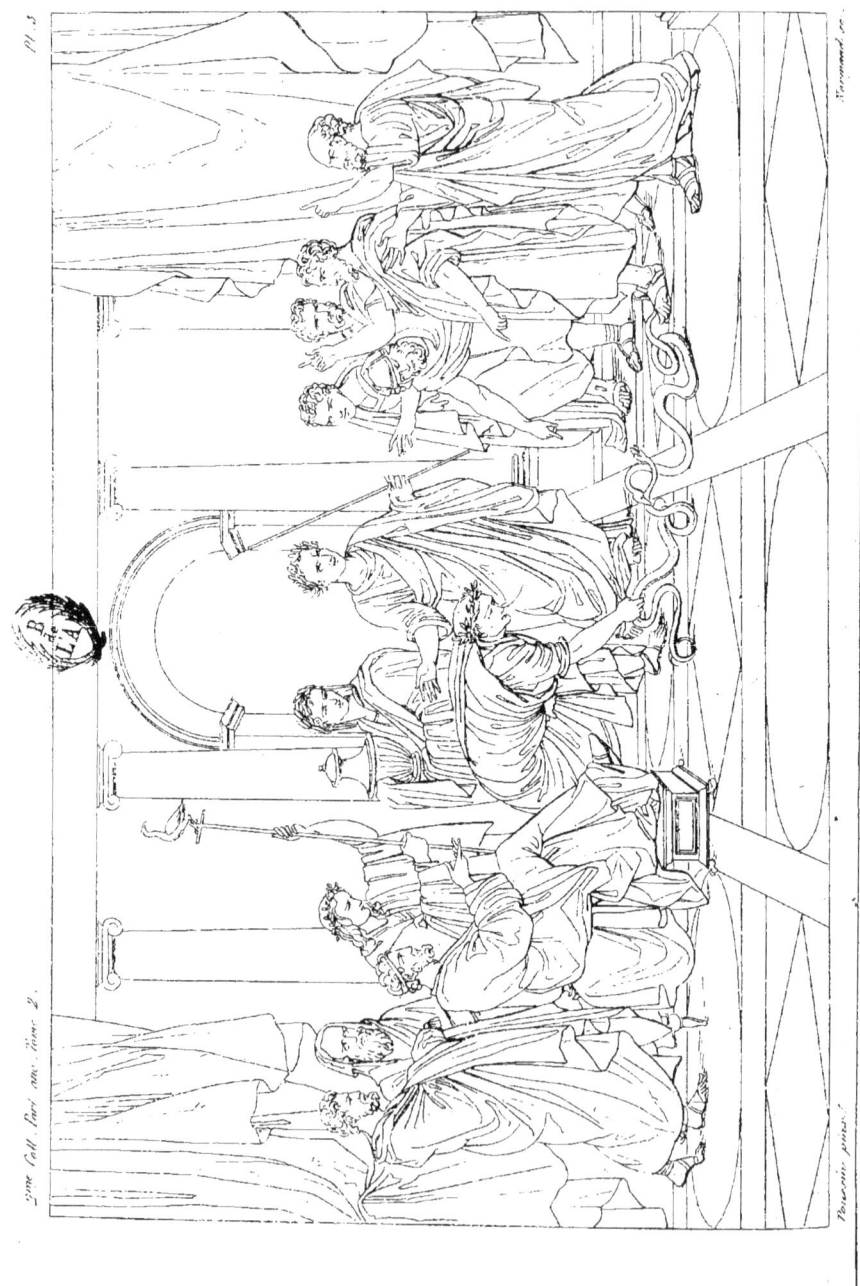

Planche troisième. — *Moyse change en serpent la verge d'Aaron ; tableau de la Galerie du Musée, par N. Poussin.*

Dieu ayant envoyé Moyse vers Pharaon, pour lui commander de laisser sortir son peuple, Moyse, pour donner à ce prince une preuve de sa mission, changea en sa présence la verge d'Aaron en serpent. Pharaon avait ses mages, qui imitèrent par la force de leurs enchantemens les véritables miracles de Dieu, et ils changèrent aussi leurs verges en serpens, en présence de Pharaon, mais leurs verges furent dévorées par celle d'Aaron.

Ce tableau, dont les figures ont environ un pied et demi de proportion, est le pendant de celui où le Poussin a représenté le petit Moyse foulant aux pieds la couronne de Pharaon, et que l'on voit également au Musée (1); même goût de composition, même sévérité de style, d'expression, on pourrait ajouter de coloris. L'artiste les avait peints tous deux pour le cardinal Massini. Ils semblent avoir un peu poussé au noir.

Nous avons eu si souvent occasion de citer les

(1) Le Poussin a traité deux fois ce dernier sujet. Les figures sont les mêmes, le fond est tout à fait différent ; l'un des deux tableaux faisait partie de la célèbre galerie d'Orléans, et est maintenant en Angleterre. Nous en avons donné la gravure dans ce recueil. Voyez tom. 4 de la première collection, pag. 121, pl. 57. L'autre, comme nous venons de l'indiquer, fait partie du Musée Napoléon ; nous en avons inséré la gravure dans le tome 6 de la première collection des Annales, pl. 49, pag. 105.

tableaux du Poussin, et de nous étendre sur les diverses beautés qui placent ses ouvrages au premier rang des plus nobles productions de l'art, qu'il semble impossible de faire quelque description nouvelle sans répéter les mêmes éloges, et en quelque sorte les mêmes expressions. Nous nous bornerons à citer un trait de désintéressement et de modestie de ce grand peintre : « Il n'y avait rien qu'il ne fît pour servir ses
« amis; et s'il était bon économe lorsqu'il faisait quel-
« que emplette pour eux, il ne l'était pas moins pour
« le paiement de ses propres ouvrages. Comme on lui
« porta 100 écus pour le tableau de S. Paul, il n'en
« prit que 50; et l'on sait qu'il en a agi de même pour
« tous les autres tableaux qu'il a faits : aussi travail-
« lait-il moins pour l'intérêt que pour la gloire. »

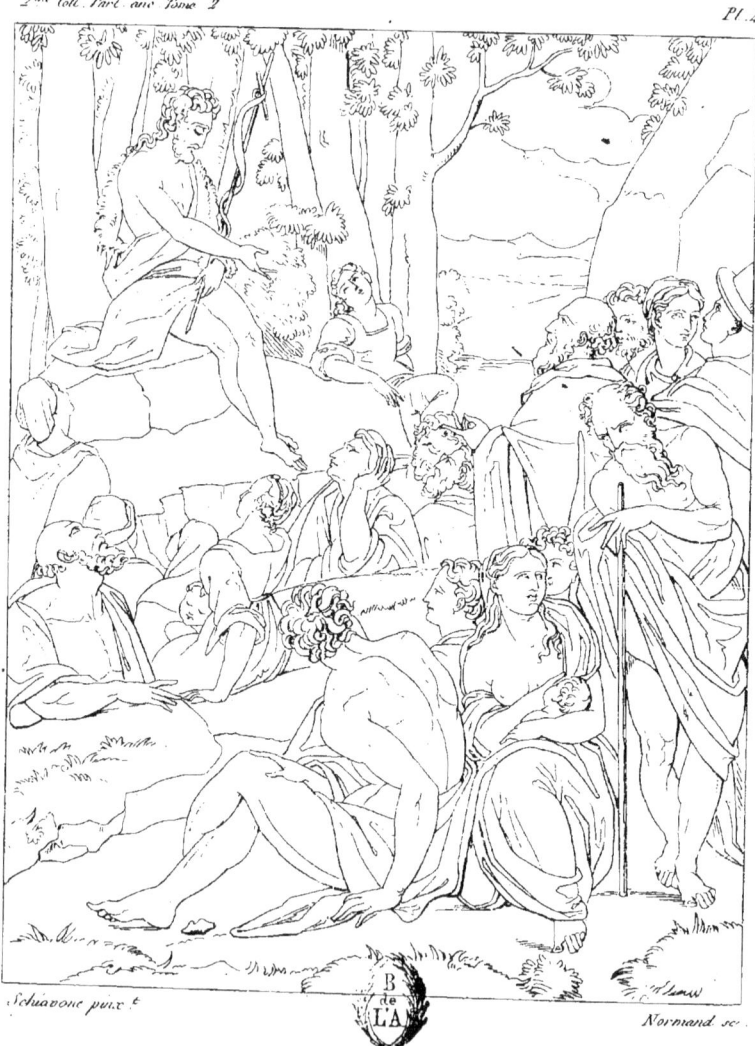

Schiavone pinx.^t Normand sc.

Planche quatrième. — *La Prédication de S. Jean dans le désert*; tableau de la Galerie du Musée, par André Schiavone.

Ce tableau, le seul qu'on voie du Schiavone au Musée Napoléon, n'a guère que dix-huit pouces de hauteur. Il ne peut être considéré que comme une esquisse, et par cette raison ne doit pas être jugé à la rigueur. Employé le plus souvent à peindre des tableaux d'une grande dimension, tableaux plus recommandables par la fraîcheur et la vivacité du coloris que par la correction du dessin, le Schiavone n'a pu faire briller dans celui-ci ni la science ni la pureté des contours qui distinguent les habiles dessinateurs, ni même cette grace et cette finesse de touche qu'on remarque dans les ouvrages des peintres accoutumés à travailler dans de petites proportions; néanmoins ce tableau, ou plutôt cette esquisse, mérite d'être considérée pour la facilité de la composition, pour la douceur et la vérité du coloris, qui rappelle l'école vénitienne.

Nous n'avons point encore eu occasion de parler d'André Schiavone, qu'on peut regarder comme l'un des meilleurs peintres parmi ceux qui ont suivi l'école du Titien.

Né en 1522, de parens fort pauvres, qui avaient quitté l'Esclavonie pour s'établir à Venise, il s'appliqua dès sa jeunesse à dessiner d'après les estampes du Parmesan, ensuite il étudia les ouvrages du Giorgion et du Titien. Porté trop tôt à peindre, par la force de son inclination, il négligea les études sévères qui forment

les grands artistes, et se contenta de peindre avec promptitude et d'une manière agréable ; peut-être aussi ne doit-on attribuer la négligence qu'il mit à acquérir les grands principes de l'art, qu'à l'extrême misère dans laquelle il était né et vécut toujours : à peine ses ouvrages, qu'il allait offrir lui-même aux marchands, suffisaient-ils pour le faire vivre. Le Titien eut enfin pitié de sa position, il l'employa avec d'autres peintres aux ouvrages de la Bibliothèque de S. Marc. Schiavone peignit même en concurrence avec le Tintoret, qui le surpassait dans le dessin et dans la vigueur du pinceau.

Schiavone est un des plus grands coloristes de l'école vénitienne ; sa manière est vague, agréable et spirituelle ; ses figures sont sveltes, gracieuses ; ses draperies de bon goût : on admire sur-tout ses têtes de femmes et de vieillards ; sa facilité est prodigieuse.

Ce peintre mourut à Venise en 1582, dans sa soixantième année, et ne laissant pas même de quoi se faire enterrer ; ses amis y pourvurent, et le firent porter dans l'église de S.-Luc, où ils lui dressèrent une épitaphe.

La réputation et le prix des ouvrages de Schiavone augmentèrent beaucoup après sa mort. Ses élèves ne sont point connus.

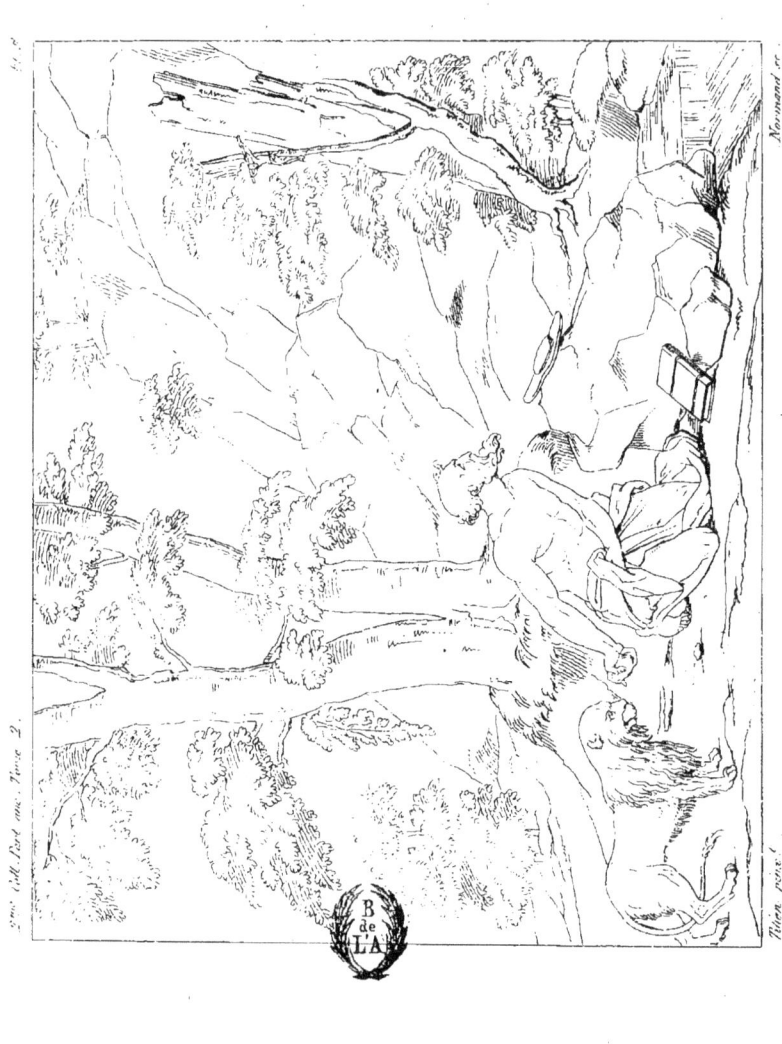

Planche cinquième. — *S. Jérôme à genoux devant un Crucifix ; tableau de la Galerie du Musée*, par le Titien.

Ce tableau, le moins considérable de tous ceux que l'on voit du Titien au Musée Napoléon, complète dans notre recueil le nombre des compositions historiques de ce maître.

S. Jérôme, nu et à genoux, est en contemplation, et se frappe la poitrine avec une pierre. Près de lui est le lion, fidèle compagnon du saint dans le désert.

Ce tableau, qui paraît avoir beaucoup souffert des injures du temps, ne laisse plus guère entrevoir que les traces du riche coloris et de la touche savante du Titien Les plus belles teintes sont obscurcies, et l'effet général manque d'air et de lumière. Derrière les arbres qui sont près de la figure du saint, on remarque un effet de soleil très-vigoureux, mais circonscrit dans un trop petit espace pour que l'ensemble du tableau en reçoive quelque éclat.

La figure de S. Jérôme a environ deux pieds de proportion.

Aucun peintre n'a joui d'un bonheur plus constant que le Titien, et n'a laissé un plus grand nombre d'ouvrages. Nul autre n'a reçu des grands personnages de son temps plus d'honneurs et de récompenses, et ne les a mieux mérités par la noblesse de ses sentimens, sa modestie, son désintéressement.

L'empereur lui ayant ordonné de faire plusieurs portraits des hommes illustres de la maison d'Autriche,

pour en composer une espèce de frise autour d'une chambre, il voulut que le Titien y fut aussi représenté. Pour obéir à ce prince il se peignit lui-même, et par modestie plaça son portrait dans un endroit le moins en vue. Charles V, pour récompenser avec plus d'honneur le mérite du Titien, et laisser à la postérité des marques de l'estime particulière qu'il avait conçue pour lui, l'ennoblit avec toute sa famille et ses descendans; il lui donna le titre de comte palatin, et n'oublia rien de toutes les graces qu'il pouvait lui faire.

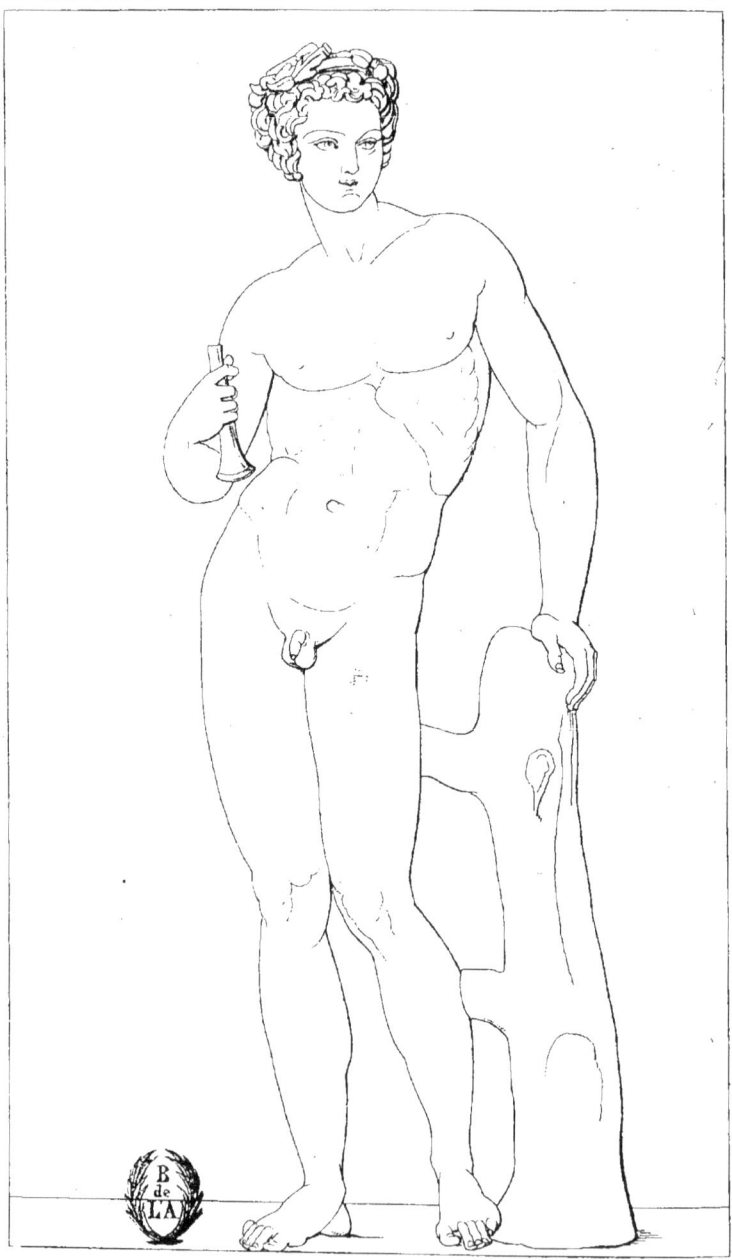

Planche sixième. — *Jeune Faune ; statue antique du Musée Napoléon.*

Cette jolie figure en marbre, d'environ trois pieds de proportion, provient des conquêtes des armées françaises en 1806. Elle fut, après cette époque, exposée, avec tous les autres objets fruits des mêmes victoires. On ne la voit pas en ce moment, mais elle ne tardera pas à être placée dans l'une de ces salles magnifiques qui font suite à la Galerie des Antiques. Une de ces salles vient d'être terminée et ornée, sous la dénomination de Salle des Antiques, d'un grand nombre de morceaux du premier ordre que nous offrirons à nos lecteurs dans un des prochains volumes. Les deux Fleuves, dont nous avons donné la gravure dans celui-ci, planche première et deuxième, y sont déja placés.

Le jeune Faune, dont nous donnons ici le trait, a cet air gracieux que la sculpture grecque a donné à ces demi-dieux du cortège de Bacchus. Il est couronné de pin, et tient une flûte dans sa main droite.

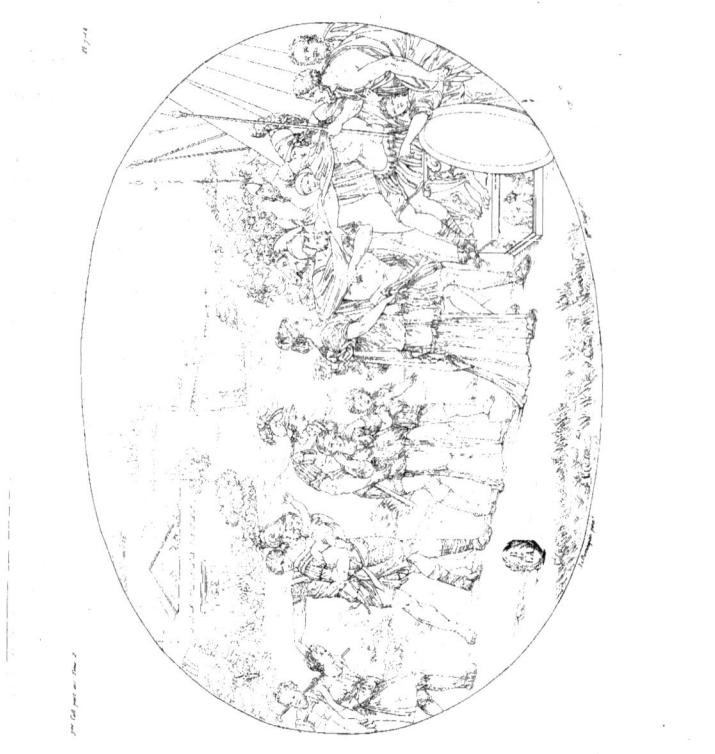

Planche septième et huitième. — *Timoclée devant Alexandre; Tableau de la Galerie du Musée, par le Dominiquin.*

Pendant le pillage de la ville de Thèbes, en Béotie, des soldats thraces amenèrent Timoclée devant Alexandre. Elle avait lapidé leur capitaine, qui, non content de l'avoir outragée, était imprudemment descendu dans un puits, trompé par l'espoir d'y trouver des trésors. Alexandre, surpris du calme et de la fermeté de Timoclée, lui fit rendre la liberté.

Ce tableau, dont les figures ont environ vingt pouces de proportion, est peut-être le plus capital des ouvrages du Dominiquin dans une dimension moyenne; il faisait partie de l'ancien cabinet du roi. L'inspection de la gravure suppléera à la brièveté de la notice que nous y joignons pour l'intelligence du sujet.

Alexandre, assis sur une espèce de trône au milieu de son camp, est accompagné de quelques-uns de ses gardes. Un soldat amène devant lui Timoclée captive. Elle est suivie de deux de ses enfans, conduits par un autre soldat, qui semble compatir au sort de ces infortunés. Plus loin, un vieux guerrier porte dans ses bras le plus jeune de ces enfans, dont la physionomie riante annonce qu'il est loin de connaître le malheur dont il est la victime. Enfin un jeune homme, qui semble être âgé de 15 ans et le fils aîné de Timoclée, est conduit par deux soldats, dont l'un le pousse rudement, et l'autre le tire par les cheveux. On voit dans le lointain les murs de la ville.

L'auteur de ce tableau l'a traité dans toutes ses parties avec une simplicité remarquable. Les groupes se suivent naturellement, et sans aucune apparence de recherche et de combinaison. La même naïveté se retrouve dans la pose et dans le dessin des figures, dans le coloris, dans le jet des draperies, la touche, les accessoires. L'expression de chaque personnage en particulier, et sur-tout des deux premiers enfans et des soldats, concourt à fortifier l'expression générale qui fait le principal mérite de cette intéressante composition.

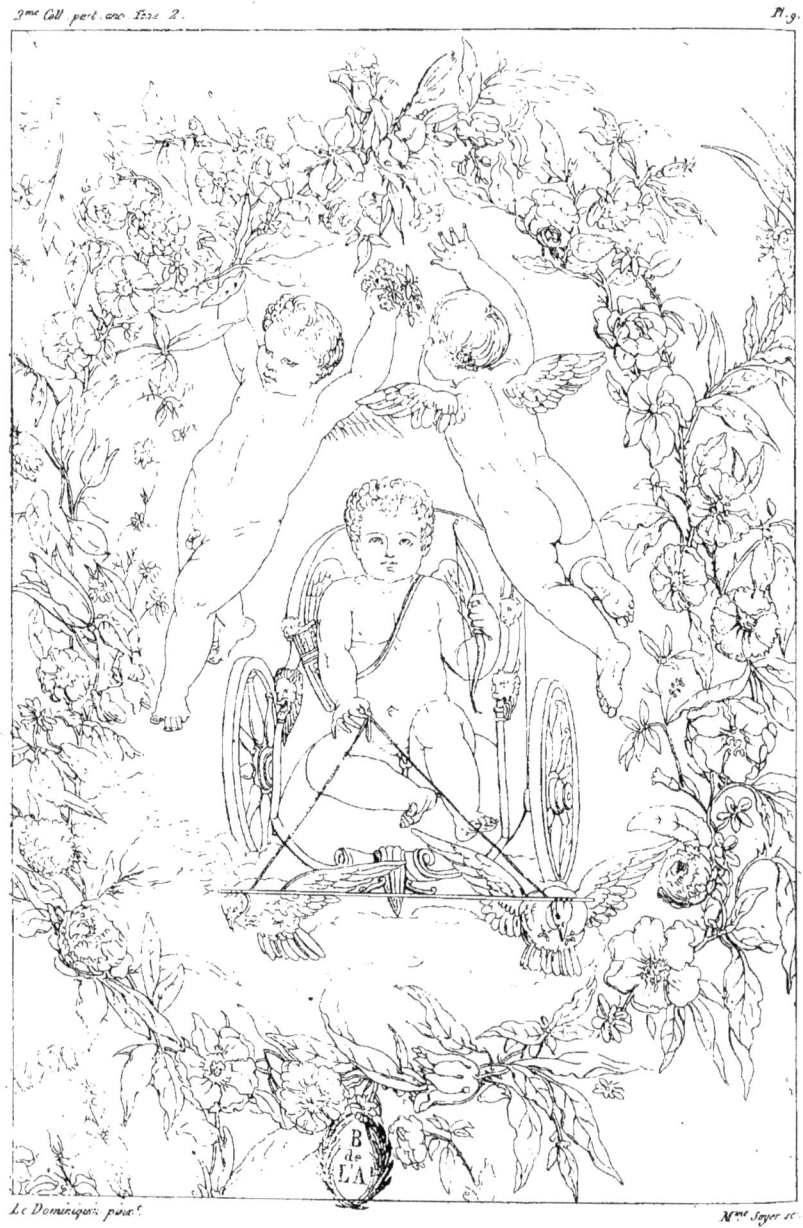

Planche neuvième.— *Le Triomphe de l'Amour ; Tableau de la Galerie du Musée*, par le Dominiquin.

Ce petit tableau, du dessin le plus naïf et le plus correct, du coloris le plus gracieux, de l'exécution la plus fine et la plus spirituelle, représente trois petits Amours au milieu d'une guirlande de fleurs. L'un, assis dans un char, tient d'une main son arc, et de l'autre les rênes des colombes qui tirent le char; les deux autres se soutiennent en l'air, et se jouent agréablement en répandant des fleurs.

Le Dominiquin peignit ces trois figures, d'environ 7 pouces de proportion, pour le cardinal Ludovisi, à qui l'on avait fait présent d'une guirlande de fleurs de la main de Seghers, dit *le Jésuite d'Anvers*. Cette guirlande n'est pas moins précieuse que le reste du tableau. Les couleurs en sont très-suaves et d'une grande fraîcheur, la touche est pleine de douceur et de légèreté. Le tout est exécuté sur un fond noir.

Ce tableau passa du cabinet du duc de Mazarin dans le cabinet du roi.

Comme nous n'avons point encore eu occasion de citer dans notre recueil Daniel Seghers, peintre de fleurs, nous saisissons cette circonstance pour faire connaître un peintre qui a joui d'une juste célébrité.

Daniel Seghers, né à Anvers en 1590, commença à étudier la peinture sous Breugel de Velours, peintre de fleurs et de paysage. Il entra de bonne heure chez les jésuites, en qualité de frère; et son noviciat fini, il ne s'occupa plus que de son art. Il fit pour l'église de son

ordre plusieurs paysages ornés de sujets de dévotion. Ayant obtenu la permission d'aller à Rome, il y recueillit une riche moisson d'études, et l'on s'aperçut à son retour à Anvers combien son voyage lui avait été profitable. Ses tableaux furent très-recherchés, et les particuliers purent difficilement s'en procurer quelques uns. Il mettait un soin extrême à terminer ses ouvrages, dont les deux principaux furent offerts par lui, au nom de son ordre, au prince et à la princesse d'Orange. L'artiste reçut de magnifiques présens.

Le feu du ciel détruisit plusieurs tableaux de ce peintre, dans l'église d'Anvers. Il y en avait un grand, dans lequel Rubens avait peint un S. Ignace.

Daniel Seghers mourut en 1660, âgé de 70 ans.

2.me Coll. part. anc. Tome 2. Pl. 13.

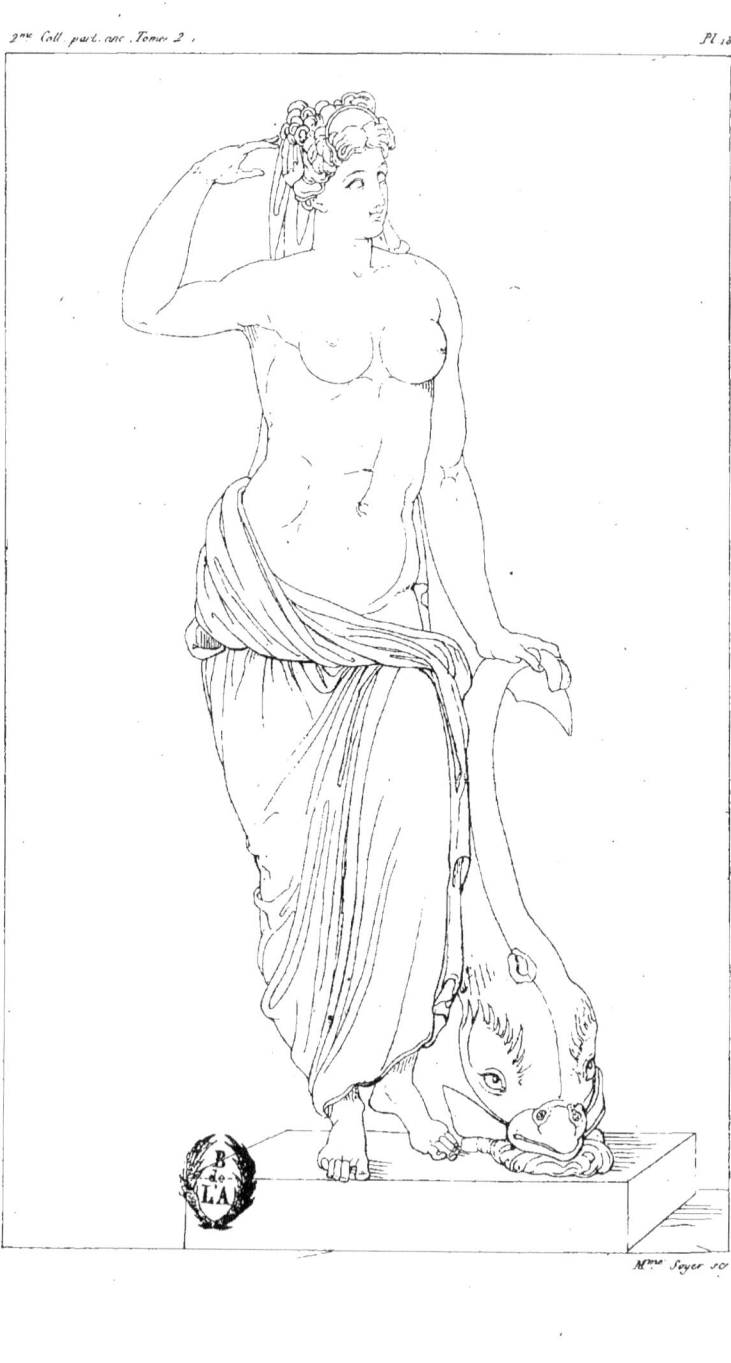

M.me Soyer sc.

Planche dixième. — *Nymphe de la mer ; Statue en marbre, du Musée Napoléon.*

Cette figure, d'un style gracieux et d'une agréable exécution, représente une néréide ou nymphe de la mer. Elle est appuyée sur un dauphin. Ce morceau, qui provient des conquêtes de 1806, fut exposé momentanément dans une des salles du Musée Napoléon, le 14 octobre 1807 ; mais il n'est point encore placé dans la Galerie des Antiques. Il est de moyenne proportion.

De la partie mécanique des Grecs. Tel est le titre d'un chapitre de l'histoire de l'art, par Winckelman. Les recherches de ce savant nous donnent lieu de croire que la partie mécanique de l'art des anciens ne différait guère de ce qu'elle est aujourd'hui chez les modernes.

« Je commence, dit Winckelman, par l'argile, comme la première matière employée par l'art, et sur-tout pour les modèles en terre cuite et en plâtre. Les artistes anciens, ainsi que font les nôtres, travaillaient ces modèles avec l'ébauchoir, comme on le voit à la figure du statuaire Alcamène, sur un petit bas-relief de la villa Albani ; mais ils se servaient aussi des doigts, et particulièrement des ongles, pour rendre de certaines parties délicates, et pour imprimer plus de sentiment à l'ouvrage. C'est à ces coups d'ongle donnés au modèle que se rapporte l'expression d'Horace *ad unguem factus homo....* On voit qu'on peut appliquer cette façon de parler à la dernière main donnée aux modèles

avec les ongles. Les anciens nomment pareillement le pouce lorsqu'il est question de la manœuvre des figures en cire.

« Quand Diodore de Sicile dit que les artistes égyptiens travaillaient d'après une mesure donnée, et que les sculpteurs grecs opéraient le compas dans l'œil, il ne faut pas croire, avec un écrivain célèbre (le comte de Caylus), que l'auteur ait voulu nous apprendre que les artistes grecs ne composaient point de modèles. Plusieurs morceaux antiques, dont nous avons parlé dans le premier livre de cet ouvrage, nous prouvent le contraire de cette opinion. Indépendamment des modèles en terre cuite de plusieurs figures de ronde bosse, nous pouvons citer une pierre gravée du cabinet de Stosch, représentant Prométhée qui fait l'homme, et qui se sert du plomb pour mesurer les proportions de sa figure. Le sculpteur opère avec le compas dans la main, et le peintre avec la mesure dans l'œil.

« Mais la pratique de modeler n'est pas encore l'exécution, elle n'en est que la préparation. L'exécution proprement dite ne s'entend que des ouvrages faits de plâtre, d'ivoire, de pierre, de marbre, de bronze et d'autres matières dures.

suite à l'article ci-après.

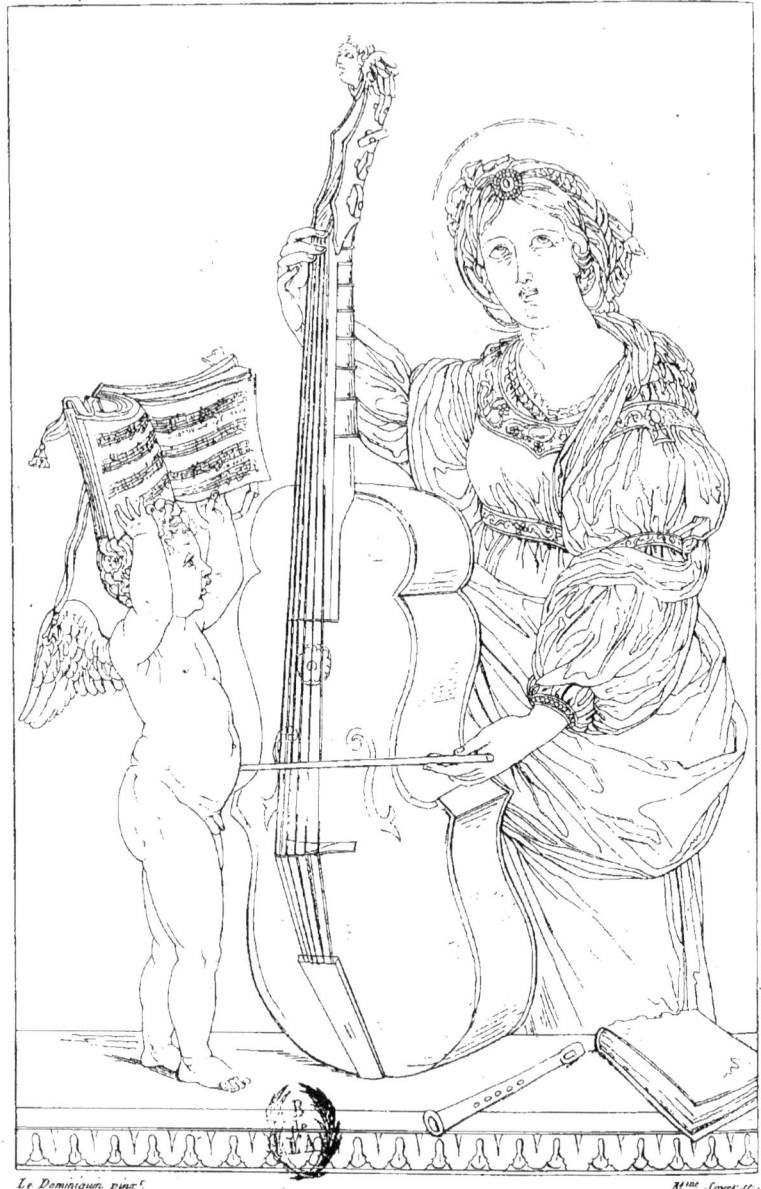

Le Dominiquin pinx.t M.me Soyer sc.

Planche onzième. — *Sainte Cécile; Tableau du Musée Napoléon*, par le Dominiquin.

Sainte Cécile, debout et vue un peu plus qu'à mi-corps, chante les louanges du Seigneur, et s'accompagne d'un instrument; un ange tient devant elle un livre de musique.

Cette demi-figure, de grandeur naturelle, offre une grace virginale, et une expression toute angélique. La pureté du coloris, la vigueur du relief, la correction du dessin et la franchise du pinceau, distinguent cette production, d'un ordre supérieur, et dans la plus belle manière du Dominiquin. Ce tableau faisait partie du cabinet du roi.

Suite de la citation insérée dans l'article précédent.

« Les images des divinités révérées par les pauvres gens étaient exécutées en plâtre. Il y a grande apparence que les figures des hommes célèbres que Varron envoya dans toutes les provinces de l'empire étaient moulées en plâtre; mais aujourd'hui nous n'avons plus dans ce genre que des bas-reliefs, dont les plus beaux qui se soient conservés nous viennent de la voûte de deux chambres et d'un bain de Bayes, près de Naples. Je ne parle pas ici des beaux ouvrages de relief trouvés dans les tombeaux de Pozzuoli, et composés de chaux et de pozzolane. Plus le saillant de ce travail est doux, plus il est agréable à la vue. Mais pour donner aux figures qui ont peu de relief différentes dégradations, on a indiqué par des contours enfoncés les parties

qui doivent sortir en saillie du fond plane. Parmi les ouvrages de plâtre trouvés dans une petite chapelle, au parvis ou au *péribolos* du temple d'Isis de l'ancienne ville de Pompéia, il s'est trouvé cette singularité, que le sculpteur du morceau qui représente Persée et Andromède a travaillé entièrement de relief la main du héros qui tient la tête de Méduse. Cette main, pour lui donner tant de saillie, ne pouvait être assujettie qu'au moyen d'un fer, qu'on voit encore aujourd'hui, que la main est tombée.

« Pour ce qui regarde la pratique de l'ivoire, de même que celle de l'argent et du bronze, dans les bas-reliefs, elle fut appelée *Toreutice*, terme que les commentateurs et les grammairiens, tant anciens que modernes, ont toujours appliqué aux ouvrages faits au tour......

« Quant à l'exécution des figures en pierres, elle concerne principalement la pratique du marbre et des pierres les plus dures, tels que le basalte et le porphyre.

La suite à un article prochain.

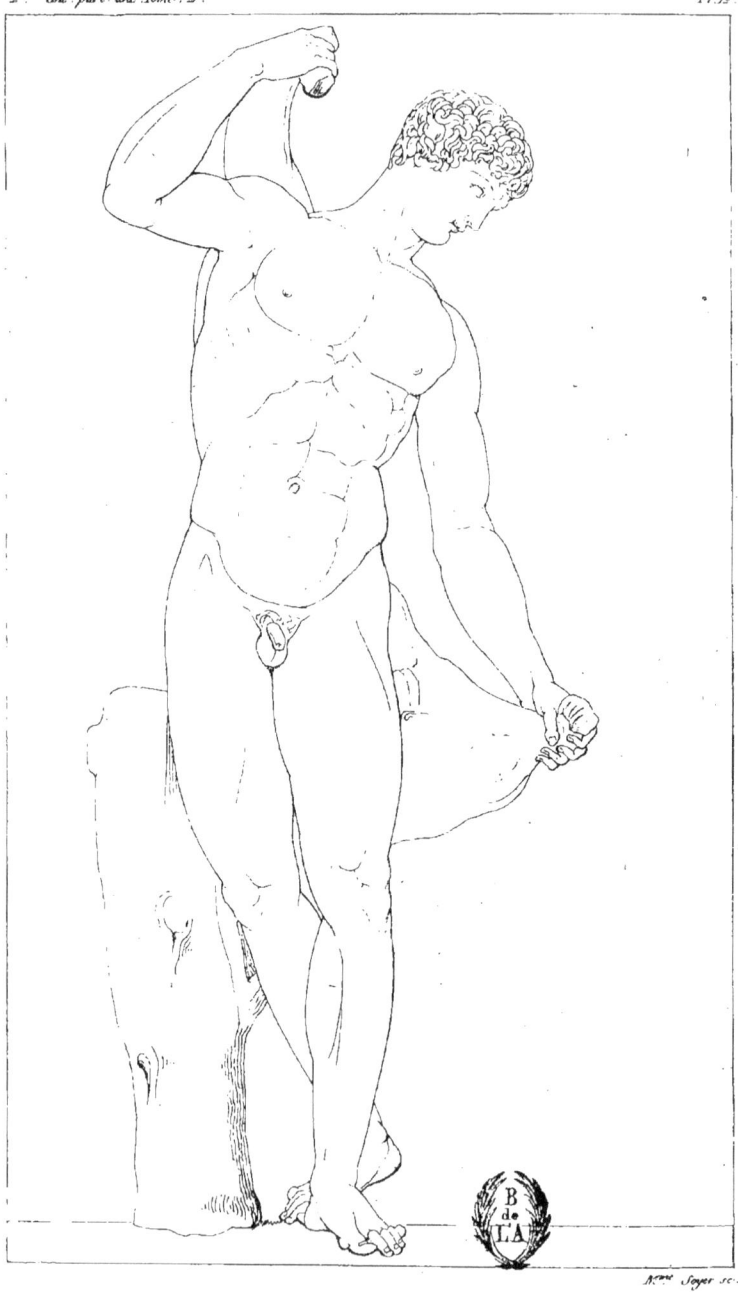

Planche douzième. — Faune portant une outre ; Statue du Musée Napoléon.

Cette figure est celle d'un jeune faune portant une outre sur ses épaules. Elle est d'un assez bon goût d'exécution et d'un style peu commun ; elle est surtout remarquable par sa pose, qu'on ne retrouve dans aucun autre monument connu. Celui-ci provient des conquêtes de l'armée française en 1806. Il n'a encore été exposé que momentanément : sans doute il ne tardera pas à être placé définitivement dans le Musée des Antiques.

Suite de l'article sur la partie mécanique de l'art des Grecs.

« Le marbre étant la principale matière mise en œuvre par l'antiquité, mérite une attention particuculière. La plupart des statues de marbre sont exécutées d'un seul bloc : Platon, dans sa République, en fait une loi. Cependant quelques-unes des plus belles statues de marbre nous font connaître que, dès le commencement de l'art, on était dans l'usage de travailler les têtes séparément, et de les adapter ensuite aux troncs : c'est ce qu'on voit clairement aux têtes de Niobé et ses Filles, aux deux Pallas de la villa Albani. Les Cariatides découvertes il y a quelques années ont aussi des têtes rapportées. Quelquefois on pratiquait la même chose par rapport aux bras : ceux des deux Pallas en question sont adaptés aux statues.

« La figure presque colossale représentant une

rivière, conservée aujourd'hui à la villa Albani, et placée autrefois à la maison de campagne des ducs d'Este, à Tivoli, nous fait voir que les statuaires anciens avaient la coutume d'ébaucher leurs statues, ainsi que le font les sculpteurs modernes ; car la partie inférieure de cette statue est à peine dégrossie, et sur les principaux os, couverts par la draperie, on a laissé des points saillans, qui sont les masses destinées à être enlevées avec l'outil dans l'entière exécution, comme on le fait encore aujourd'hui.

« On voit, par quelques statues, que les anciens procédaient comme les modernes dans la manière de traiter les membres isolés d'une figure, et que pour travailler sans risque les parties séparées, il les assujettissaient à la figure par un soutien.

« Après l'exécution complète des statues, on prenait le parti, ou de les polir entièrement, ce qui se faisait d'abord avec la pierre ponce, et ensuite avec la potée et le tripoli ; ou de les repasser d'un bout à l'autre avec l'outil. Cette dernière opération se faisait sans doute après avoir donné le premier poli aux figures avec la pierre ponce. On procédait ainsi, tant pour s'approcher de la vérité des chairs et des draperies, que pour mieux dévoiler le fini de l'exécution, parce que les parties entièrement polies jettent un éclat si vif lorsqu'elles sont éclairées, qu'on n'y peut pas toujours remarquer le travail le plus soigné.

La fin à l'un des prochains articles.

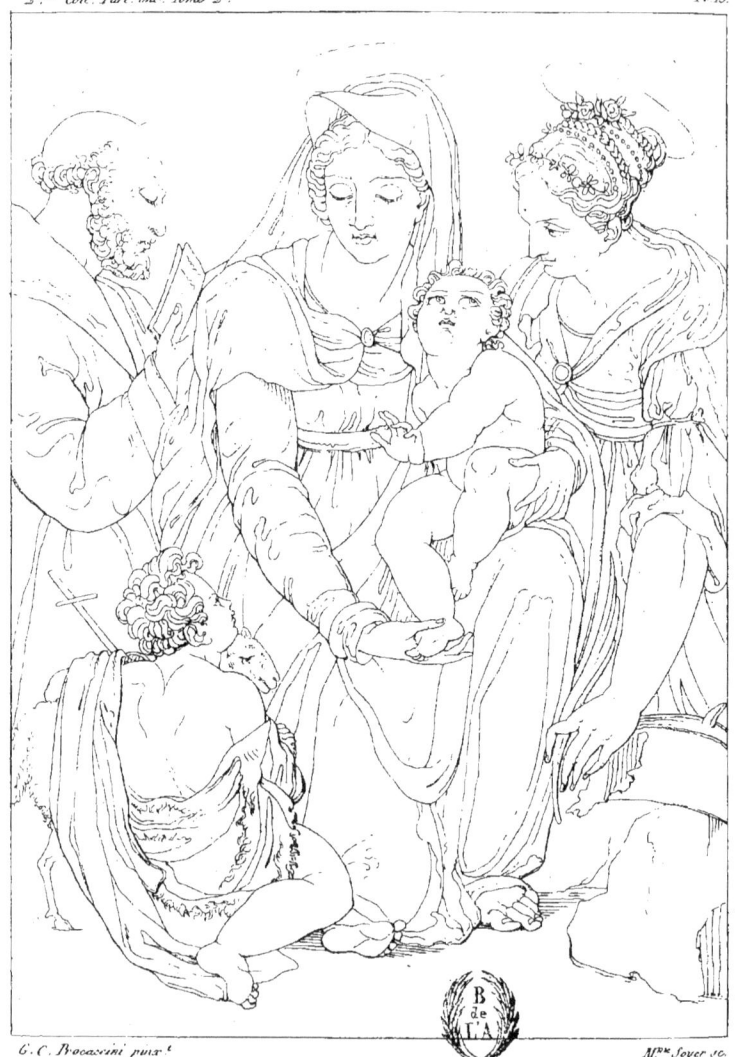

Planche treizième. — *La Vierge et l'Enfant Jésus, S. François d'Assise, S. Jean-Baptiste et Sainte Catherine d'Alexandrie; Tableau du Musée, par* J. C. Procaccini.

La Vierge, un genou en terre, tient dans ses bras l'Enfant Jésus; à ses pieds est le petit S. Jean, avec sa croix et son agneau. Près de l'Enfant Jésus, Sainte Catherine, appuyée sur sa roue, instrument de son martyre, tient une palme dans sa main gauche. De l'autre côté, S. François tient un livre, et semble méditer. Ces deux personnages sont l'un et l'autre à genoux.

Ce tableau, dont les figures sont de proportion naturelle, flatte agréablement la vue par son aspect grandiose, un effet lumineux et la légèreté du coloris. Cependant, sous ce dernier rapport, il laisse à desirer plus de ressort et de vérité, et semble avoir été traité presque entièrement de pratique; les draperies surtout, quoique touchées avec beaucoup de grace et de liberté, se ressentent peu de l'étude de la nature, et manquent généralement de style : les artistes entendent par ce mot le caractère de noblesse et de sévérité qui doit distinguer les sujets d'un ordre relevé. On pourrait reprocher également à J. César Procaccini, le plus habile néanmoins comme le plus célèbre des peintres de ce nom, un peu de sécheresse dans le pinceau et de l'incorrection dans le dessin, défauts dont le tableau qui fait le sujet de cet article n'est pas tout-à-fait exempt.

Dans le tome second de la première collection des *Annales du Musée*, planches 43 et 44, nous avons inséré le trait de deux tableaux, l'un de Camille Procaccini, l'autre de Jules César, son frère: dans le courant du présent volume, le lecteur trouvera la gravure d'une composition d'Hercule Procaccini, leur père et leur maître. (Voyez ci-après, pl. 58 et 121.

Les Procaccini établirent une école de peinture à Milan, et la soutinrent avec distinction. Ils eurent la réputation de maîtres bienveillans et zélés pour leurs élèves. Le nombre en fut considérable, et remplit non seulement la ville, mais encore tout le Milanais, d'un si grand nombre de peintres, qu'il serait difficile de les nommer tous. Au surplus il n'y en a aucun qui ait acquis une grande célébrité. Quelques-uns d'entre eux introduisirent un nouveau style, les autres s'attachèrent assez généralement à la manière de leur maître. Parmi ces derniers, les uns maintinrent cette manière avec succès, les autres la détériorèrent par une exécution précipitée.

Pl. 14.

2.me Coll. Part. anc. Tom. 2.

Brusa Serci pinxt.

M.me Soyer sc.

Planche quatorzième. — *La Vierge, l'Enfant Jésus, S. Joseph et Sainte Ursule; Tableau du Musée, par Félix Riccio Brusasorci.*

La Vierge, tenant entre ses bras l'Enfant Jésus, et accompagnée de S. Joseph, reçoit l'hommage de Sainte Ursule. Cette Sainte tient dans ses mains une colombe, symbole de sa tendresse.

Ce tableau, dont les figures sont de grandeur naturelle, offre un assez bon goût de dessin et d'expression; il est principalement remarquable par le coloris qui rappelle celui du Titien. En effet, les carnations sont d'un ton simple et vrai, et présentent des teintes suaves, soutenues par des ombres transparentes. Les draperies en sont franches, vives, et d'un pinceau vigoureux.

On connaît deux peintres du nom de Riccio Brusasorci: Dominique, l'un des plus célèbres de l'école de Véronne, et Félix son fils. Ce dernier est l'auteur du tableau dont nous donnons ici le trait, c'est le seul ouvrage que le Musée possède de la main de ce maître; il n'en a aucun de Dominique.

Félix Riccio Brusasorci, né en 1540, était encore élève de son père lorsqu'il le perdit. Il alla se perfectionner dans son art à Florence, sous Jacques Ligozzi, originaire de Véronne, et rapporta dans cette dernière ville une manière différente de celle qu'il avait puisée à l'école de Dominique. Son style est vague et gracieux dans ses tableaux de Vierges et d'Enfans, ainsi que dans ses figures d'Anges; et il ne laisse pas d'avoir de la vigueur et de l'énergie lorsque le sujet l'exige.

C'est ce qu'on peut remarquer dans le tableau des Forges de Vulcain, qu'il peignit pour les comtes Gazzola. Les figures des Cyclopes sont dessinées dans le style Florentin et fortement coloriées. Les ouvrages de Félix Riccio sont répandus dans les églises de Véronne. On remarque entre autres son beau tableau de Sainte Hélène dans l'église consacrée à cette sainte.

Félix eut un génie moins fécond et moins élevé que Dominique son père, et ne s'appliqua pas ainsi que lui à peindre la fresque; cependant il a exécuté plusieurs ouvrages importans, dont le dernier représente le Miracle de la Manne; il le fit pour l'église Saint-Georges. Ce peintre avait commencé quelques grands tableaux bien entendus de composition et d'effet; ils furent terminés après sa mort, arrivée en 1605, par l'*Ottini* et *l'Orbetto* ses meilleurs élèves.

Félix a encore exécuté en petit quelques sujets tant sacrés que profanes, sur le marbre noir ou pierre de parangon. Il a peint aussi des Portraits qui sont estimés. Cécile Riccio sa sœur, élève de son père, s'est également distinguée dans ce genre de peinture.

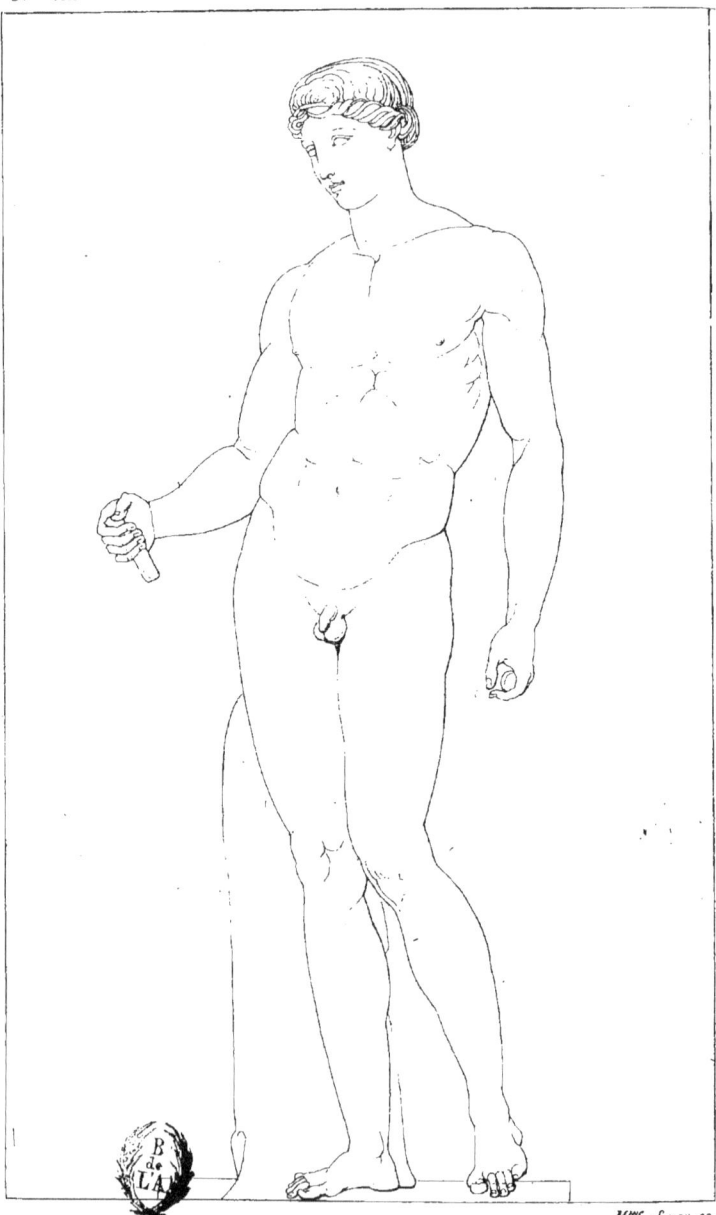

Planche quinzième. — *Jeune Apollon ; Statue du Musée.*

Cette Statue, exécutée en marbre, représente un jeune Apollon ; ses cheveux sont relevés par un ruban qui lui ceint la tête, l'arc est dans sa main. Cette statue, qui n'a paru que momentanément dans la galerie du Musée, est du nombre de celles qui n'ont point encore reçu leur destination définitive.

Fin de la citation sur la partie mécanique de l'art des Grecs.

« Il est probable qu'on craignait aussi que le frottement et le poliment des statues ne leur fissent perdre les traits les plus savans et les touches les plus moëlleuses, attendu que cette opération ne se fait pas par le sculpteur lui-même. De là quelques anciens statuaires ont eu la patience de remanier leurs ouvrages et de promener doucement le ciseau sur toutes les parties. Cependant la plupart des statues, même colossales, sont entièrement polies, ainsi que le font voir les morceaux du prétendu colosse de l'Apollon du Capitole. Deux têtes colossales qui représentent des tritons, et deux autres têtes aussi colossales de Titus et de Trajan de la villa Albani, nous offrent des chairs avec le même poli ; mais il est certain que les monumens que nous venons de citer sont tellement terminés, qu'ils peuvent être comparés pour le poliment aux gravures des pierres précieuses.

« A l'égard des statues entièrement travaillées avec l'outil, la plus belle est sans contredit le Laocoon.

C'est ici qu'un œil attentif découvre avec quelle dextérité et quelle sureté le statuaire a promené l'instrument sur son ouvrage, pour ne pas perdre les touches savantes par un frottement réitéré.... Du reste, les monumens de sculpture terminés au simple outil sont en assez grand nombre.

« Le marbre noir de l'île de Lesbos fut employé plus tard que le blanc. Il se trouve toutefois une statue de ce marbre, faite par un ancien artiste éginète, et citée dans le premier livre de cette histoire. L'espèce la plus dure et la plus fine de ce marbre se nomme ordinairement *parangon* ou *pierre de touche*. Quant aux figures grecques entières de cette pierre, il s'en est conservé plusieurs.... L'albâtre oriental est encore plus dur que le marbre blanc.... Il ne paraît pas que les anciens aient jamais exécuté des figures entières d'aucune espèce d'albâtre.... A Rome il ne s'est conservé qu'une seule tête d'albâtre, et encore n'est-ce que la partie de devant ou le visage d'une tête d'Adrien qui se trouve au cabinet du Capitole.

« Les sculpteurs grecs n'ont pas moins cherché à se distinguer par des ouvrages de basalte, soit de celui qui est couleur de fer, soit de celui qui tire sur le vert, que par les monumens d'albâtre. »

2.me Coll. Part. anc. Tome 2. Pl. 16.

Dufresney pinx. *M.me Soyer sc.*

Planche seizième. — Sainte Marguerite, Tableau du Musée, par Alphonse Dufresnoy.

Ce tableau pourrait être celui qu'Alphonse Dufresnoy peignit à son retour d'Italie, pour le grand autel de l'église Sainte-Marguerite du faubourg Saint-Antoine. Félibien rapporte que M. Bordier, intendant des finances, qui faisait alors achever sa maison du Rinci, ayant vu ce tableau, en fut si satisfait, qu'il mena Dufresnoy dans cette maison, qui n'est qu'à quelques lieues de Paris, pour y peindre un cabinet. Dans la peinture du plafond, il représenta l'Embrasement de Troie. Vénus est auprès de Pâris, et lui fait contempler le désastre de cette malheureuse ville. Plusieurs autres divinités sont placées sur le devant du tableau, près du fleuve qui baigne les murs de Troie. C'est un des meilleurs ouvrages de Dufresnoy. Nous ignorons si ce tableau subsiste encore.

Nous avons donné, dans le tome V de la première collection de ces Annales, une très-courte notice sur Dufresnoy, le plan de l'ouvrage ne pouvant en admettre de plus étendues. Nous y avons fait observer que Dufresnoy, constamment occupé de son poëme sur la peinture, n'avait produit qu'un petit nombre de tableaux, qui, dans son temps, lui firent beaucoup d'honneur, et dont on parle peu aujourd'hui; mais que son poëme seul suffirait à sa réputation. Cependant on ne doit pas en conclure que les tableaux de Dufresnoy aient été en plus petit nombre que ceux de quelques peintres d'une époque plus moderne et qui ont joui d'une

réputation distinguée. Il ne faut pas même penser que ses tableaux soient peu dignes d'estime, par la raison qu'on a peu d'occasions de les citer ; mais il est rare que le nom d'un artiste passe à la postérité, et qu'il jouisse d'une longue et brillante renommée, s'il ne laisse après lui cette masse imposante d'excellentes productions qui remplissent la carrière d'un peintre uniquement occupé de la pratique de son art.

Dufresnoy avait étudié l'achitecture ; il a donné les dessins de plusieurs édifices et de quelques hôtels construits à Paris.

Le tableau dont nous donnons ici le trait représente Sainte Marguerite, vierge et martyre, sous le règne de l'empereur Aurélien. Elle est représentée debout, foulant aux pieds le monstre qui, au rapport des légendaires, l'avait engloutie, et dont elle était sortie sans blessure en faisant le signe de la croix.

Cette figure, de grande proportion, offre un dessin gracieux, correct, mais un peu rond. Le pinceau semble un peu trop fondu, ce qui nuit à la fermeté des masses, mais les teintes sont aussi fraîches que vigoureuses, et annoncent un coloriste formé, ainsi que le fut Dufresnoy, à l'étude des chefs-d'œuvre de l'école vénitienne.

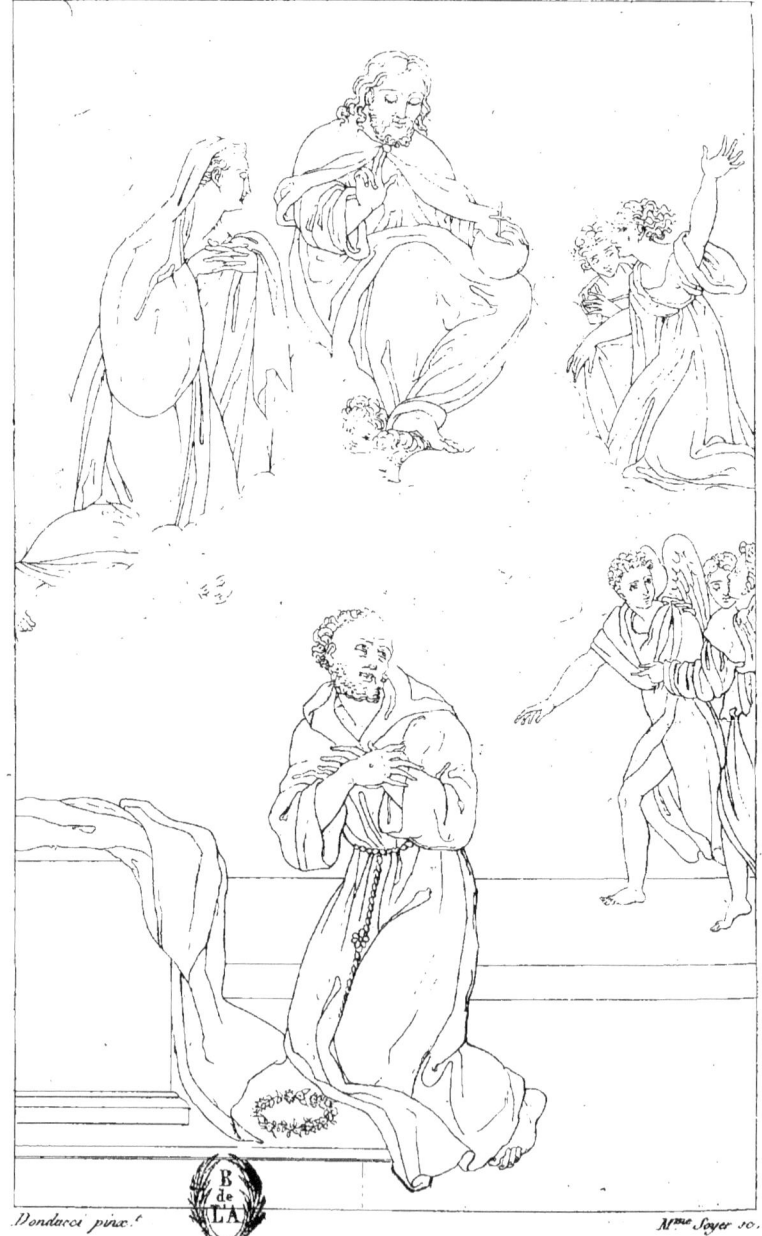

Planche dix-septième. — *Jésus, la Vierge et les Anges, apparaissent à S.-François d'Assise; tableau du Musée, par* Andrea Donducci *dit* Mastelletta.

Le petit tableau dont nous donnons ici le trait est d'un ton ferme et vigoureux, les lumières sont vives, le passage de celles-ci aux ombres est un peu brusque, et ces dernières semblent avoir poussé au noir. La composition du tableau est commune, le dessin peu recherché, la touche facile et légère.

Jean-André Donducci, surnommé Mastelletta, du nom de la profession de son père, qui était tonnelier, naquit à Bologne en 1575; il annonça dès son enfance les plus heureuses dispositions, et fut admis à l'école des Caraches; mais peu docile aux conseils de ses maîtres, il ne s'occupa pas assez de la perfection du dessin, et ne produisit aucun tableau digne d'être cité parmi les chefs-d'œuvre du grand style; il préféra une manière expéditive et propre à séduire l'œil, par la vivacité des lumières, mise en opposition avec la vigueur exagérée des ombres; méthode singulière qui d'ailleurs lui servait à cacher aux yeux même des connaisseurs une partie de ses incorrections, et à gagner les suffrages du vulgaire par un effet piquant et nouveau. Ce peintre paraît avoir été un des chefs de ce qu'on nommait alors la secte *de' tenebrosi*, et qui se propagea depuis dans les écoles de Venise et de Lombardie. Il essaya de joindre à cette manière forte la grâce et le pinceau coulant du Parmesan; et il exécuta à Bologne plusieurs tableaux dans

le goût de ce maître ; mais depuis, ayant voulu essayer de la manière large et lumineuse du Guide, ce changement ne lui réussit point. En effet, Mastelletta qui, dans son premier style, avait peint à l'église S.-Dominique deux sujets de la vie de ce saint, qu'on regarde comme ses chefs-d'œuvre, ne produisit dans sa nouvelle manière que des ouvrages qui passent pour ses plus médiocres. Il montra le même changement de goût dans ses tableaux de chevalet. Ceux de sa première manière, tels que le Miracle de la Manne, qu'il peignit au palais Spada, et quelques autres qui se voient à Rome, sont les plus estimés. Les paysages qu'il peignit dans plusieurs galeries ont été souvent attribués au Carache, cependant on y trouve le style particulier qui distingue Mastelletta. Annibal faisait tant de cas des paysages de ce peintre, qu'il l'engageait à s'adonner exclusivement à ce genre, mais ce conseil ne lui plut pas.

Mastelletta était lié d'amitié avec le Tasse. Le poète et le peintre se communiquaient mutuellement leurs lumières. Donducci retourna enfin à Bologne pour s'occuper de grands ouvrages; mais les désagrémens qu'il y éprouva l'affectèrent tellement, qu'il se retira dans un couvent, où il demeura jusqu'à sa mort, dont l'époque n'est pas connue.

Mastelletta n'a eu qu'un élève qui mérite d'être cité, Dominique Mengucci, de Pesare. Il marcha sur les traces de son maître, mais il est plus connu à Bologne que dans son propre pays.

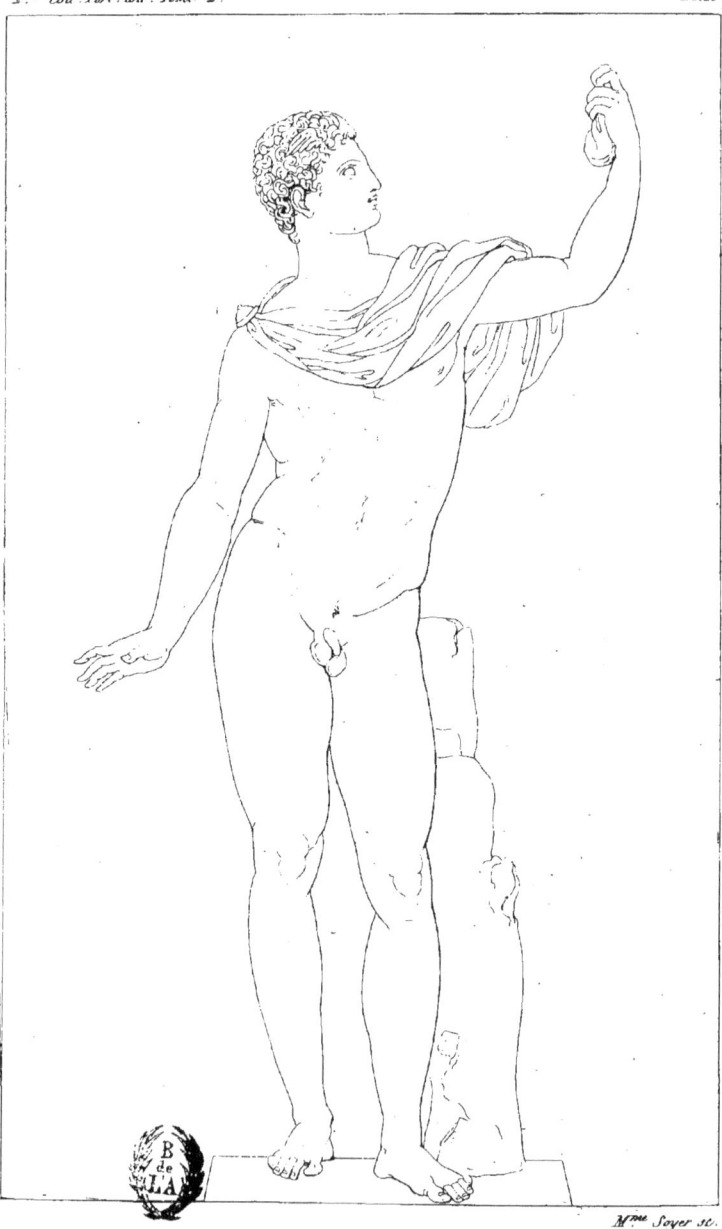

Planche dix-huitième. — *Mercure, statue du Musée.*

Cette jolie statue se distingue par son attitude semblable à celle de quelques figures de Persée qui détache Andromède du rocher sur lequel cette princesse a été exposée au monstre. Elle est encore remarquable par les deux petites ailes qui sortent de ses cheveux et s'élèvent au-dessus de son front.

Ce morceau fait partie des conquêtes de 1806. Il a été exposé momentanément dans la galerie, mais sa place n'y est point encore marquée définitivement.

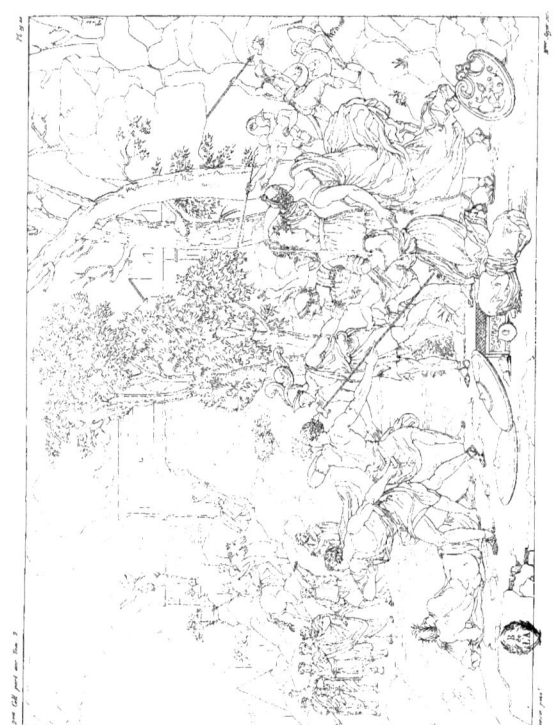

Planche dix-neuvième et vingtième. — *Le jeune Pyrrhus transporté à Mégare ; tableau du Musée, par N. Poussin.*

Les Molosses s'étant révoltés contre Eacides, et l'ayant chassé de ses états, cherchaient par-tout le jeune Pyrrhus, son fils, qui n'était qu'un enfant à la mammelle. Androclides et Angelus, les plus zélés serviteurs de ce malheureux roi, enlèvent le jeune Pyrrhus, avec les femmes qui le nourrissaient ; et, suivis d'un certain nombre de leurs amis, tandis que quelques-uns d'entre eux repoussent en fuyant les Molosses, ils s'avancent vers Mégare pour y chercher un asyle. Arrivés à une petite distance de la ville, où leurs compagnons les avaient rejoints, ils furent arrêtés par un obstacle qui semblait invincible. La rivière qui coule près de la ville était enflée par les pluies, et le bruit tumultueux des eaux les empêchait de se faire entendre des habitans qui étaient sur l'autre rive : ils ne savaient de quelle manière faire connaître le danger où était Pyrrhus, lorsqu'enfin l'un d'entre eux s'avisa de prendre des morceaux d'écorce de chêne, et d'y tracer quelques lignes qui indiquaient le nom du jeune prince, et le péril imminent où il se trouvait. L'un de ces morceaux attaché à une pierre, l'autre au fer d'un javelot, furent lancés sur la rive opposée. Les habitans de Mégare, touchés des malheurs de Pyrrhus, coupent des arbres, forment des radeaux, traversent la rivière, et parviennent à le sauver.

Ce tableau est un des plus remarquables du Poussin,

sinon pour le fini du pinceau et pour la vivacité du coloris, qui semble avoir poussé au rouge brun, mais pour le mouvement et la variété de la composition. Un soldat vient de recevoir des mains d'un de ses compagnons le jeune prince, qu'il tient dans ses bras. Il le montre aux Mégariens, qu'on voit de l'autre côté du fleuve, et dont il implore le secours. Les femmes, effrayées, tournent leurs regards en arrière, tandis que quelques fidèles serviteurs de Pyrrhus repoussent les révoltés. Mais ce qu'on doit le plus admirer dans ce tableau, c'est la vérité des attitudes, la vigueur du dessin, sur-tout les deux jeunes gens dont l'un lance la pierre, l'autre le javelot. Les figures n'ont guère plus de 12 à 16 pouces de proportion, et la touche en est libre et heurtée. Le fonds du paysage est d'un style austère. Le Poussin a placé sur le devant une figure allégorique représentant le fleuve dont les eaux baignent les murs de Mégare.

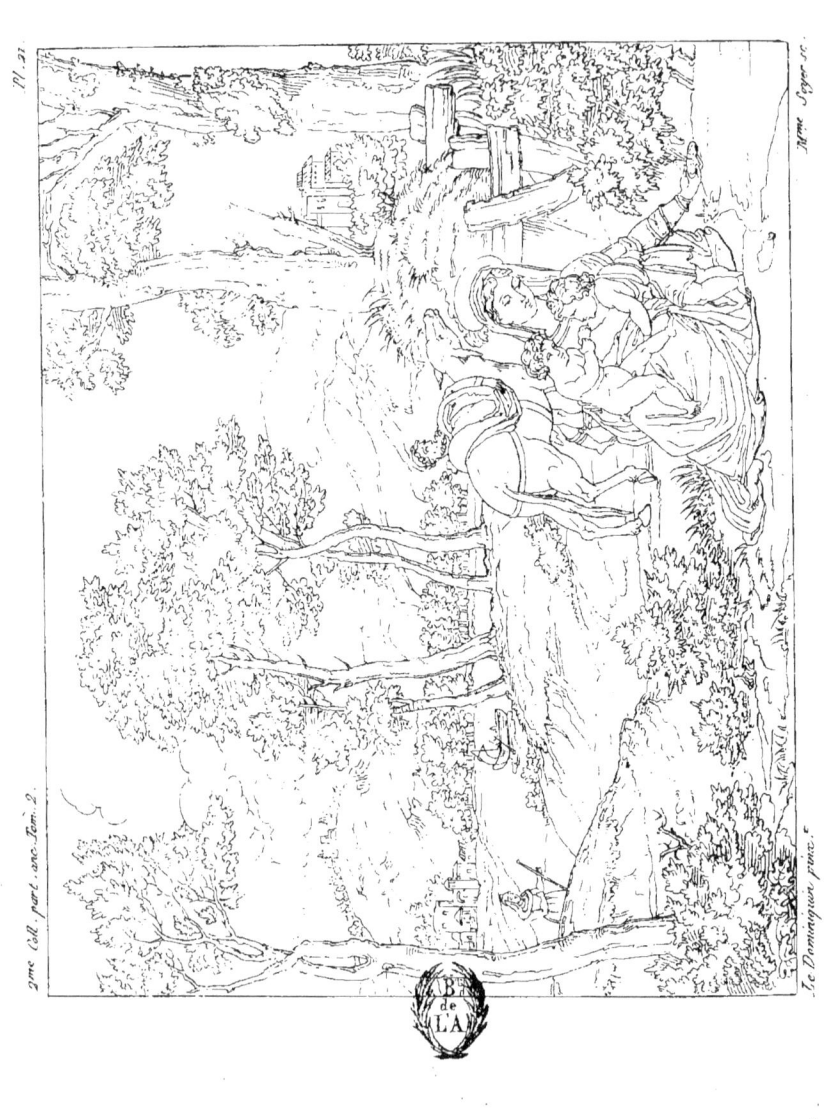

Planche vingt-unième. — *Le repos de la Sainte Famille ; tableau du Musée, connu sous le nom de* la Vierge à la Coquille, *par le* Dominiquin.

La Vierge, assise près d'une source, y puise de l'eau dans une coquille pour désaltérer son fils. L'Enfant-Jésus est assis sur les genoux de sa mère, et présente une pomme au petit S. Jean. Plus loin, derrière eux, on voit S. Joseph avec l'âne. Le fond de la scène offre un paysage d'une grande fraîcheur.

Ce morceau, qui n'a qu'environ quatorze pouces de hauteur sur dix-neuf de largeur, est du petit nombre des tableaux de chevalet de la main du Dominiquin. Il est un des mieux conservés, et de ceux dont le coloris offre le plus de franchise et de finesse.

Il semble que le peintre aurait pu donner à son paysage, c'est-à-dire aux édifices dont il l'a orné, un air plus antique, un caractère égyptien : on voit qu'il s'est contenté de quelque point de vue des environs de Rome, mais il l'a rendu avec beaucoup de grace, et sa touche est ferme et naïve tout-à-la-fois. Le Dominiquin, élève des Caraches, tenait de ses maîtres cette grande et noble manière de traiter le paysage.

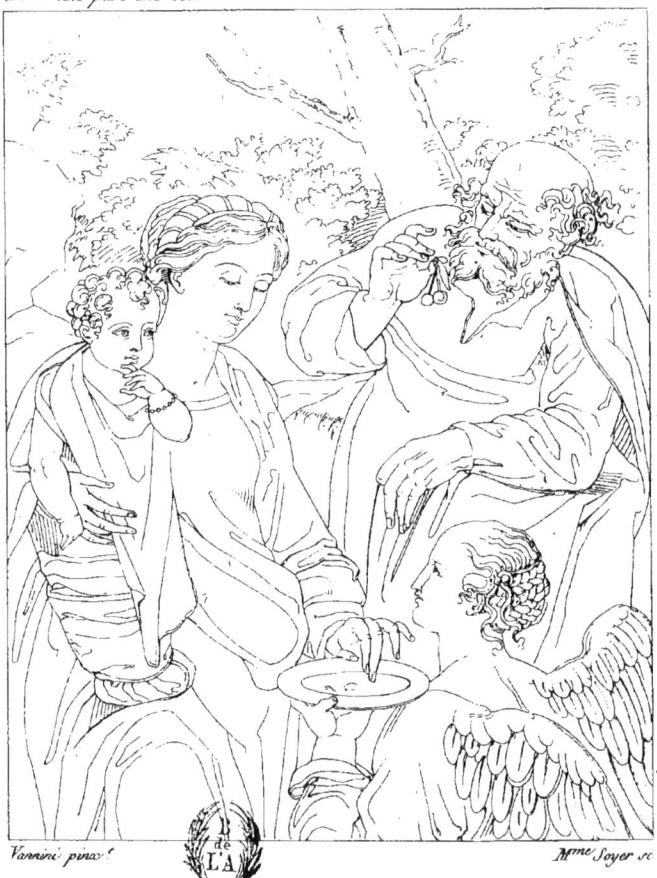

Vannini pinx. Mme Soyer sc.

Planche vingt-deuxième. — *Un Ange présente à la Vierge des alimens pour l'Enfant-Jésus ; tableau du Musée, par* Fr. Vanni.

François Vanni, né à Sienne en 1563, d'un peintre médiocre, reçut les premières leçons de dessin d'Arcangelo Salimbeni, et suivit le goût de Frédéric Zucchero. Envoyé par ses parens à Boulogne, à l'âge de douze ans, il y entra sous la conduite de Passerotti. Enfin il alla à Rome, où la vue des statues antiques et des tableaux de Raphaël l'animèrent d'une noble émulation. Jean Vecchi, qui le reçut dans son école, encouragea ses progrès, et ils furent si rapides, que le Josepin, qui était à-peu-près du même âge que Vanni, en conçut de la jalousie. Après avoir passé plusieurs années dans cette ville, et y avoir fait plusieurs bons ouvrages, il retourna à Sienne, où, quittant enfin les différentes manières qu'il avait suivies, il parut se fixer entièrement à celle du Baroche, l'un des imitateurs du Corrège, et dont le pinceau vague et moelleux eut pour lui un charme particulier. Il se l'appropria si bien, que l'on confond souvent leurs ouvrages.

Les tableaux du Corrège, qu'il eut occasion de voir dans un voyage qu'il fit en Lombardie, achevèrent de l'affermir dans cette manière, qui a fait sa réputation. Son dessin est assez correct, son coloris vigoureux, ses airs de têtes sont gracieux; mais il est peu sévère dans le goût des draperies et dans le choix du costume, et il n'a pas connu le grand style. Né avec des mœurs douces et un caractère religieux, il s'adonna de préférence aux

sujets de dévotion, et évita ceux qui demandent une expression forte.

Vanni eut beaucoup d'amis et de puissans protecteurs, entre autres le cardinal Baronius, qui le recommanda à Clément VIII. Ce pontife le manda à Rome pour peindre dans S.-Pierre le tableau de Simon le magicien, et lui donna pour récompense l'ordre de Christ que le peintre reçut des mains du cardinal.

Peu jaloux des succès et de la fortune de ses confrères, Vanni les visitait avec plaisir, les aidait de ses conseils, entreprenait volontiers un voyage pour les servir, et achetait même leurs tableaux. Lié d'une amitié très-étroite avec le Guide, il lui procura de l'emploi à Rome, chez le cardinal de Sainte-Cécile.

Vanni eut l'honneur d'être parrain de Fabio Chigi, qui fut ensuite élu pape sous le nom d'Alexandre VII. Le pontife le combla de faveurs.

Après avoir travaillé quelque temps à Rome, Vanni revint enfin dans sa patrie, où il s'appliqua à l'étude de la mécanique et de l'architecture; il y donna des marques d'habileté. Les souverains, les grands seigneurs, recherchèrent à l'envi ses tableaux; et ce peintre fût sans doute parvenu à un plus haut degré de talent, si la mort ne l'eût arrêté au milieu de sa carrière. Il mourut en 1609, dans sa 46e année. Ses disciples sont Rutillo, Manetti, Astolfo, Petrazzi, et ses deux fils Raphaël et Michel Vanni.

Ses dessins sont traités dans le goût du Baroche, et fort recherchés des amateurs. Les meilleurs graveurs de son temps ont travaillé d'après lui. Il a lui-même gravé plusieurs planches à l'eau-forte.

2.me Coll. part anc. Tom 2. Pl. 3.

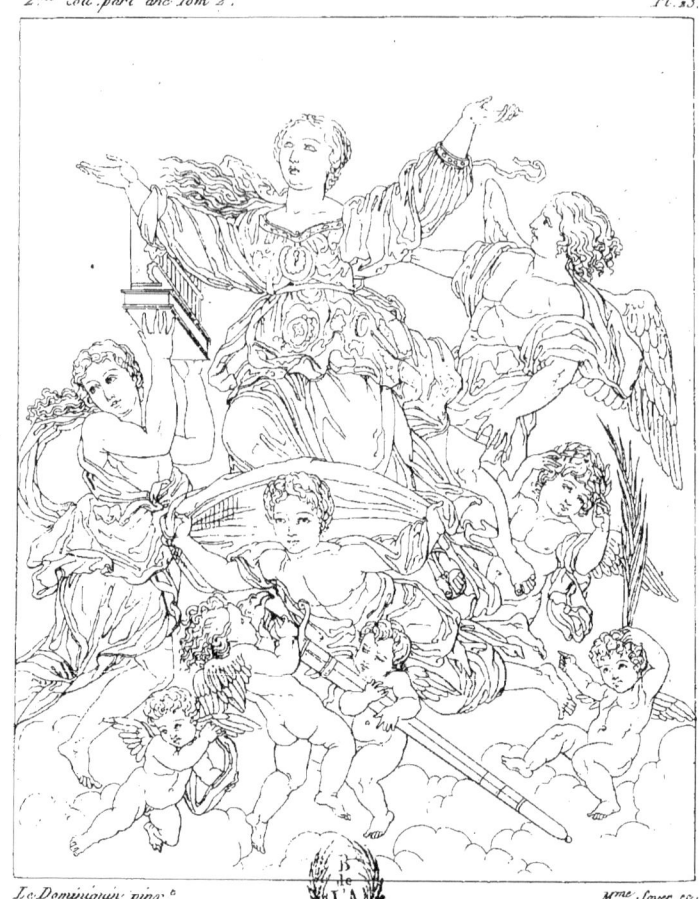

Le Dominiquin pinx.t M.me Soyer sc.

Planche vingt-troisième. — *L'Apothéose de Sainte Cécile,* carton du Dominiquin.

Le fameux tableau de la Communion de S. Jérôme fut terminé en 1614. Le Dominiquin avait alors 33 ans. Si ce chef-d'œuvre, dont il venait d'enrichir la peinture, ne réduisit pas ses ennemis au silence, il augmenta du moins le nombre de ses partisans, et de toutes parts on lui proposa de nouveaux ouvrages. Il travailla en concurrence avec Lanfranc, le Guerchin et Josépin, dans un palais de Rome qui depuis a appartenu au marquis Costaguti; il y représenta dans un plafond Apollon conduisant son char, et faisant resplendir de lumière la Vérité, soutenue par le Temps. Il peignit aussi, pour le marquis Maffei, à la voûte d'une petite chambre, l'histoire de Jacob et de Rachel.

Mais il eut bientôt occasion de déployer ses talens dans une entreprise plus considérable : il fallut décorer de peintures à fresque la chapelle de Sainte-Cécile, dans l'église Saint-Louis-des-Français. Les tableaux qu'il y fit sont mis avec justice au rang de ses meilleures productions. Ils représentent les principaux événemens de la vie de Sainte Cécile. On voit dans les deux premiers la Sainte distribuant son bien aux pauvres, et le moment où elle refuse de sacrifier aux idoles; dans le troisième, elle est représentée avec Valérian, son mari, recevant des mains d'un ange des couronnes de fleurs (ces deux derniers tableaux sont exécutés en grisaille); dans le quatrième, l'artiste a

peint Sainte Cécile mourant de ses blessures : le plafond offre son apothéose. Cette dernière composition est retracée dans l'esquisse qui fait le sujet de cet article.

L'Apothéose de Sainte Cécile, dont nous donnons ici le trait, a été dessiné d'après le beau *carton* qui fut apporté en France à l'époque de nos dernières conquêtes en Italie, avec plusieurs fragmens des tableaux que nous venons de citer. Ils sont exposés au Musée, dans la galerie d'Apollon, et exécutés de grandeur naturelle, au crayon noir et blanc, sur papier bleu.

Les *cartons*, dans la peinture à fresque, se forment de plusieurs feuilles de gros papier attachés les unes aux autres sur lesquelles, on dessine le tableau qu'on veut peindre. Lorsque l'enduit sur lequel on doit travailler est appliqué, on pose dessus les cartons, et l'on décalque le dessin avec une pointe, en sorte que toutes les traces soient sensibles sur l'enduit.

Le carton de l'Apothéose de Sainte Cécile est fort bien conservé. Le dessin en est exécuté avec une telle précision, tant pour les contours que pour les ombres et les lumières, que le peintre n'a eu besoin que de le suivre exactement.

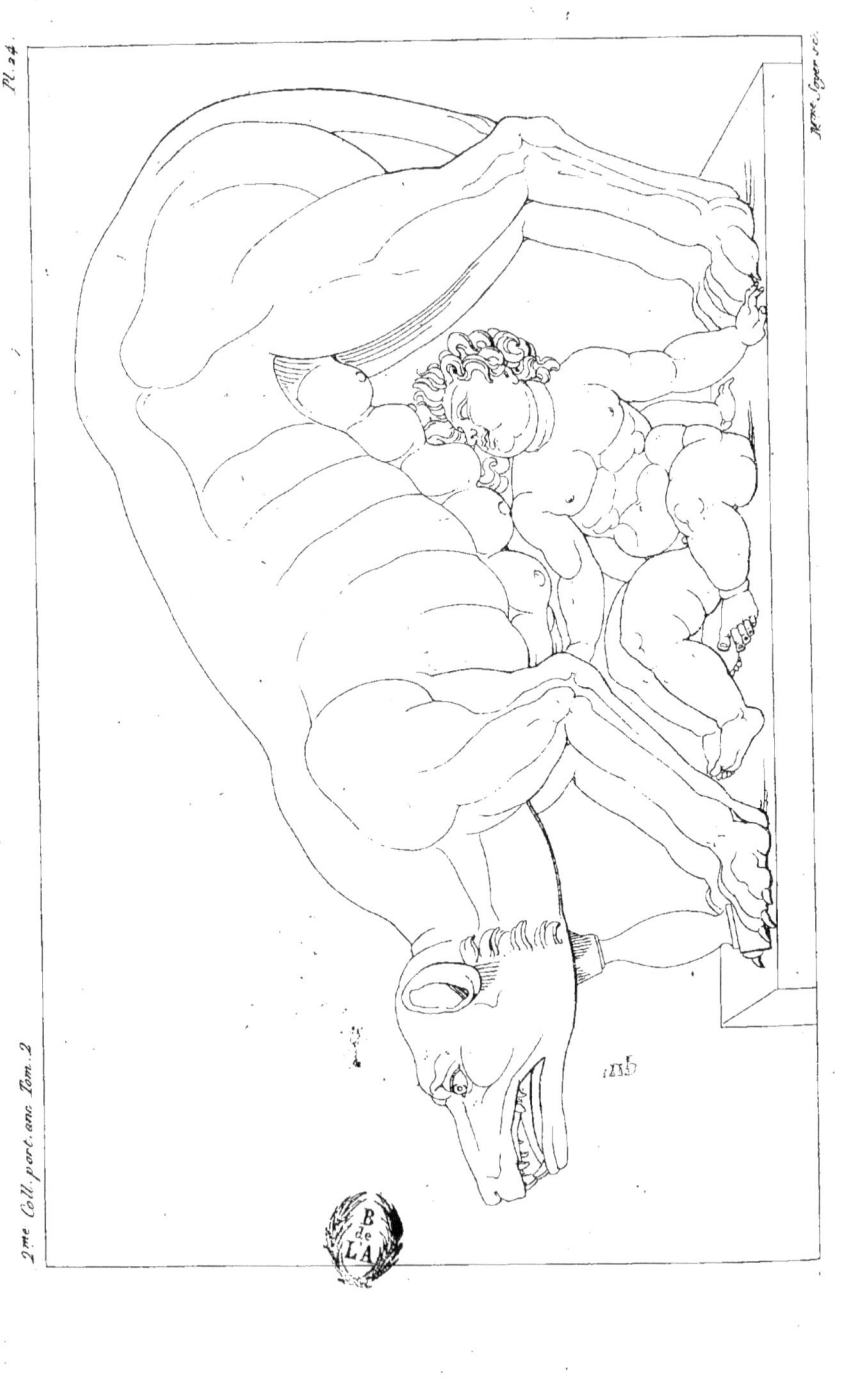

Planche vingt-quatrième. — La Louve de Mars ; Groupe du Musée Napoléon.

Ce groupe représente la louve de Mars, elle alaite les deux jumeaux Romulus et Rémus, fondateurs de Rome.

L'animal est exécuté dans un bloc de rouge antique. Les enfans sont de marbre statuaire antique. Ce morceau, ouvrage du seizième siècle, a été tiré de la *villa Borghèse*, et est maintenant placé dans la *salle des Fleuves*, nouvellement terminée et décorée de chefs-d'œuvre antiques.

La salle *des Fleuves* tire son nom des deux superbes groupes du *Nil* et du *Tibre*, dont nous avons inséré la gravure dans le volume précédent. Elle a été exécutée au commencement du seizième siècle, sur les dessins de Pierre Lescot, architecte, et de Jean Goujon, sculpteur, pour servir de salle des gardes dans le palais du Louvre (1). Elle s'étend en longueur jusqu'à 45 mètres 47 centimètres (140 pieds) sur 13 mètres 31 centimètres de largeur (41 pieds). La voûte de cette grande salle, ornée de sculptures, est soutenue sur des colonnes canelées d'un ordre composite, qui tient du dorique et du corinthien. A l'un des bouts elle est décorée d'une tribune, supportée par quatre cariatides de ronde-bosse, ouvrage de Jean Goujon, une des plus admirables productions de l'art chez les

(1) Elle est au rez-de-chaussée, et a servi pendant quelques années pour les séances publiques de l'Institut.

modernes. Le grand bas-relief demi-circulaire de bronze qui a été placé au-dessus de la tribune a été exécuté sous François Ier, par Benvenuto Cellini, artiste florentin; il l'avait destiné lui-même à l'ornement d'une grande porte, dans le château de Fontainebleau. La Nymphe de cette fontaine y est représentée le bras gauche appuyé sur l'urne qui verse les eaux, et le droit passé sur le cou d'un cerf. Des bêtes fauves et des chiens remplissent le champ du bas-relief, et font allusion à la forêt qui a tiré son nom de cette fontaine.

A l'autre bout de la salle, deux statues de Bacchus et de Cérès sont adossées au mur de la cheminée. Elles sont de la main de Jean Goujon.

Planche vingt-cinquième. — *Léda ; tableau du Musée, par* le Corrège.

Le comte de Koningsmarck, après avoir pris la ville de Prague en 1648, et avoir enlevé les plus beaux tableaux du superbe cabinet que l'empereur Rodolphe y avait formé, les fit transporter à Stockholm. Ils passèrent depuis en Italie avec la reine Christine, qui en augmenta encore le nombre pendant le séjour qu'elle fit à Rome. A la mort de la reine cette collection passa entre les mains de Livio Odeschalchi, neveu d'Innocent XI, et dans la suite M. le duc d'Orléans en fit l'acquisition au nombre de deux cent cinquante tableaux, parmi lesquels il y en avait, dit-on, onze du Corrège. Ils furent payés 90,000 écus romains, 472,500 l. argent de France.

Le tableau de Léda, dont nous donnons ici le trait, faisait partie de la collection. La tête de la figure principale fut coupée par ordre du duc d'Orléans. M. Pasquier, qui avait fait l'acquisition de ce chef-d'œuvre ainsi mutilé, fit proposer à M. Carle Vanloo et à M. Boucher d'y rétablir une autre tête, ce que ces deux artistes refusèrent, craignant sans doute de se mettre en parallèle avec le Corrège. Un peintre nommé Deslyen, peu connu, mais qui avait beaucoup étudié le Corrège, se présenta alors pour faire ce que Vanloo et Boucher n'avaient osé entreprendre, et eut, dit-on, le bonheur de réussir. Cependant il est probable que si ce peintre eût parfaitement saisi le coloris et le caractère du Corrège,

cette tête eût été conservée. M. le directeur-général du Musée, avant d'exposer ce tableau dans la galerie, a fait enlever la tête restaurée, et a confié le soin de la recommencer à M. Prudhon, dont le talent aimable et gracieux a su rappeler le pinceau du maître autant qu'on pouvait l'espérer. On n'aperçoit qu'une légère différence pour le coloris et pour le dessin entre les parties originales et la restauration moderne.

Léda, assise sur le bord de l'Eurotas, et accompagnée de plusieurs nymphes qui prennent avec elle les plaisirs du bain, reçoit les caresses de Jupiter, métamorphosé en cygne. La plus jeune de ces nymphes, plongée dans l'eau jusqu'aux genoux, tâche d'éloigner un cygne qui la poursuit. Celle qui est près d'elle se retire de l'eau, et regarde un autre cygne qui s'envole, tandis qu'une de ses compagnes l'aide à sa toilette. La plus âgée de ces nymphes est près de Léda. De l'autre côté de cette princesse est l'Amour adolescent, assis sur le bord du fleuve, et jouant de la lyre; plus bas, deux petits Amours sonnent de la trompe.

On voit que le Corrège, au lieu de traiter simplement ce trait mythologique, en a composé une espèce d'allégorie. Les figures de ce tableau sont de proportion un peu plus forte que demi-nature. Le dessin en est extrêmement gracieux, sans être très-correct; le coloris est suave, argentin, la touche large, moëlleuse; l'effet général est vrai, et d'une extrême simplicité.

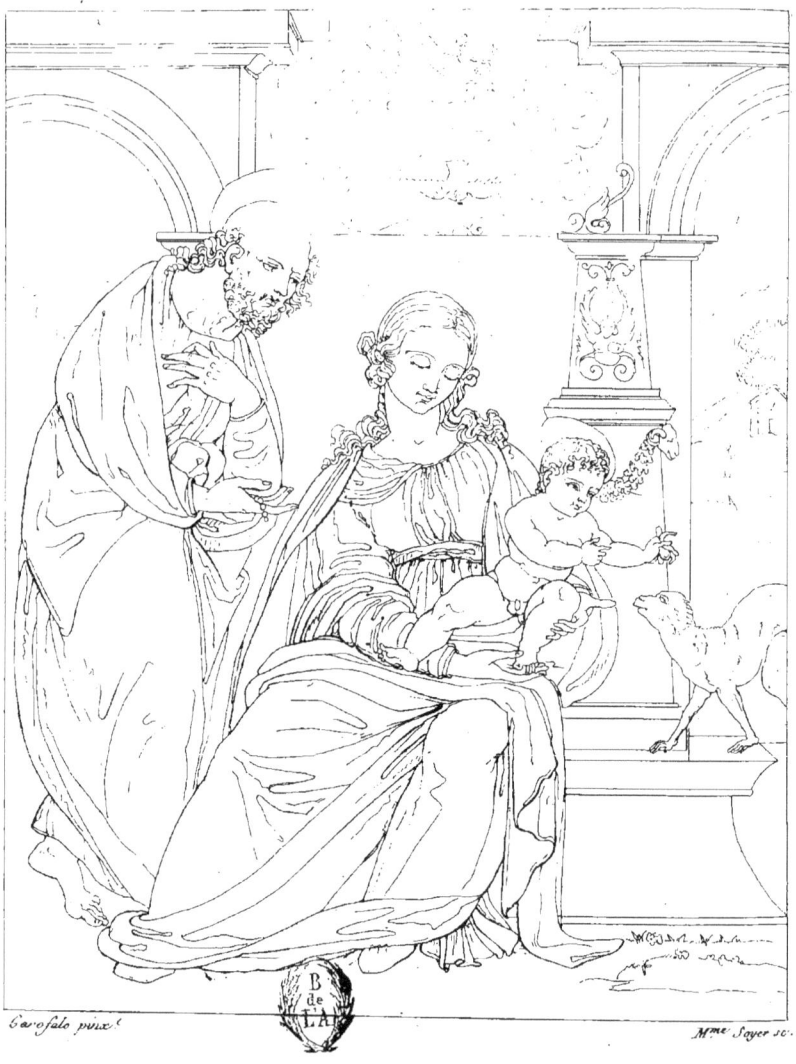

(59)

Planche vingt-sixième. — L'Enfant-Jésus, sur les genoux de sa mère, joue avec un singe ; tableau du Musée, par Benvenuto Tisio, *dit le Garofolo.*

La Vierge assise tient sur ses genoux l'Enfant-Jésus, qui joue avec un singe dont la partie antérieure est seule visible dans le tableau. De l'autre côté de la Vierge, S. Joseph, debout et dans une attitude respectueuse, s'avance, et paraît offrir quelques fruits à l'Enfant divin.

La Vierge paraît assise sur la base d'une espèce de candelabre. Le fonds, d'une architecture assez simple, représente une double arcade. Au-dessus de l'espace vide qui les sépare, on voit dans le lointain le Père Eternel, soutenu sur des nuages, et donnant sa bénédiction ; un peu au-dessus, le S.-Esprit plane, environné de rayons lumineux.

Composition, dessin, exécution, tout annonce dans ce tableau, le plus petit de tous ceux qu'on voit de ce maître au Musée Napoléon, une production de la renaissance de l'art; cependant, malgré la crudité de quelques teintes, la dureté de l'effet et la sécheresse du pinceau, on ne peut nier que les draperies ne soient d'un assez bon style, que le coloris n'ait de la vérité, le dessin une certaine grâce, et l'ensemble cette naïveté qui ne se retrouve que dans les ouvrages des contemporains de Raphaël.

Nous avons rendu compte des ouvrages du Garofolo dans les tomes 7, 8, 9, 10 et 11 de la première collection de ces Annales. Nous n'avons rien à ajouter à la courte notice que nous avons donnée sur ce maître, dont la vie offre peu de particularités. Il ne faut pas le confondre avec Carlo Garofolo, napolitain, l'un des principaux élèves de Luca Giordano. Il s'appliqua à peindre sur des glaces et des crystaux, et fut appelé à la cour du roi d'Espagne, Charles II, pour y peindre divers ouvrages dans ce genre : il ne différaient des tableaux ordinaires que par le choix du fond sur lequel ils étaient exécutés. Carlo Garofolo mourut dans un âge peu avancé.

2.me Coll. part. anc. Tom. 2. Pl. 27.

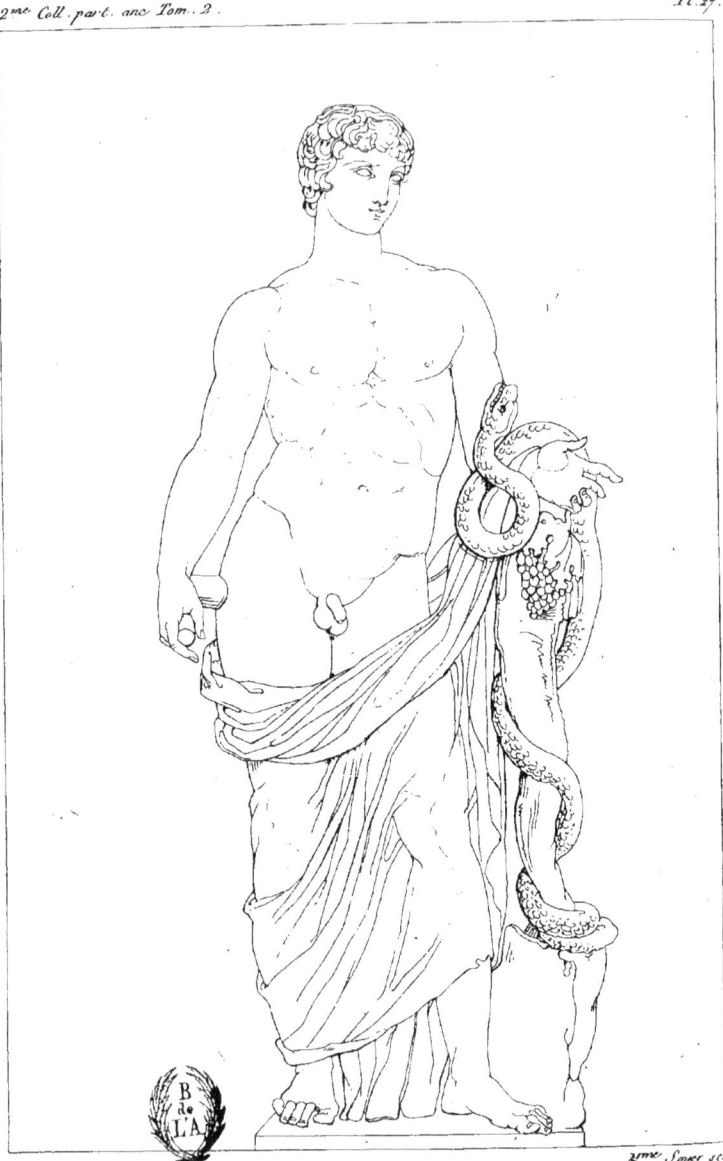

2.me Soyer sc.

Planche vingt-septième. — Antinoüs ; statue colossale, antiques.

 Cette figure, du plus grand style et d'une parfaite exécution, représente le favori d'Adrien sous l'emblême du bon génie. Il est représenté nu, à l'exception d'un manteau qui couvre la partie inférieure du corps. La corne d'abondance placée sous son bras gauche, et le long serpent qui s'entortille autour de cette corne, sont les symboles qui le distinguent. Cette figure a été gravée dans le recueil de *Cavaceppi*. La tête, quoique détachée, a toujours appartenu à la figure; elle offre une particularité remarquable, les yeux sont creusés : ils étaient probablement figurés dans l'origine par une lame de métal.

 Cette magnifique statue, provenant des conquêtes de 1806, est maintenant placée dans la salle des Fleuves, dont nous avons donné une description succincte dans un des articles précédens.

 Outre les statues, les têtes antiques et les autres monumens qui sont placés dans cette salle, et dont nous donnerons dans la suite la description et l'esquisse, on remarque un grand nombre de colonnes précieuses de marbre et de pierre, tirées, par les anciens, des carrières de l'orient.

 On y remarque entre autres dix colonnes de porphyre, hautes de neuf pieds, quatre de vert antique, ayant dix pieds de hauteur, et de différens ordres ; plusieurs sont de granit oriental. Elles sont pour la plupart placées dans les embrasures des croisées, et surmontées de bustes et de petites figures.

Cette salle, l'une des plus riches du Musée des Antiques, atteste le génie de l'architecte qui en a donné le plan, l'habileté de ceux qui de nos jours en ont fait terminer les travaux, enfin le goût et le zèle de M. le Directeur-général, qui en a si heureusement ordonné la décoration.

2.me Coll. part. anc. Tom. 2. Pl. 28.

Le Guide pinx.t Mme. Soyer sc.

Planche vingt-huitième.—Jésus donne les clefs à S. Pierre; tableau du Musée, par le Guide.

Jésus dit à S. Pierre, en présence de ses Disciples: *Je vous donnerai les clefs du royaume des Cieux.* S. Pierre, à genoux, levant les yeux vers son maître, reçoit avec respect cette marque de la confiance du divin Sauveur.

Il ne faut chercher rigoureusement dans ce bel ouvrage, ni la force de l'expression ni la sévérité du style qui distinguent Raphaël, le Poussin, le Dominiquin, et quelques autres maîtres de cet ordre; mais ce morceau, qui d'ailleurs est traité avec noblesse et gravité, mérite tant d'éloges sous d'autres rapports, qu'il est digne d'intéresser les amateurs les plus difficiles. On peut dire, sans exagération, que ce tableau est admirable pour la finesse et la suavité du ton, la grâce et le fini du pinceau; les draperies sont de l'exécution la plus pure, les têtes, la barbe, les cheveux, sont touchés avec une merveilleuse facilité, et l'effet général est tout-à-la-fois doux, ferme, brillant et harmonieux.

Ce tableau, dont les figures sont de grandeur naturelle, est de la seconde époque du talent du Guide. Il avait quitté cette manière forte et noire qu'il avait adoptée à l'imitation du Caravage, et qu'il abandonna d'après le conseil d'Annibal Carache.

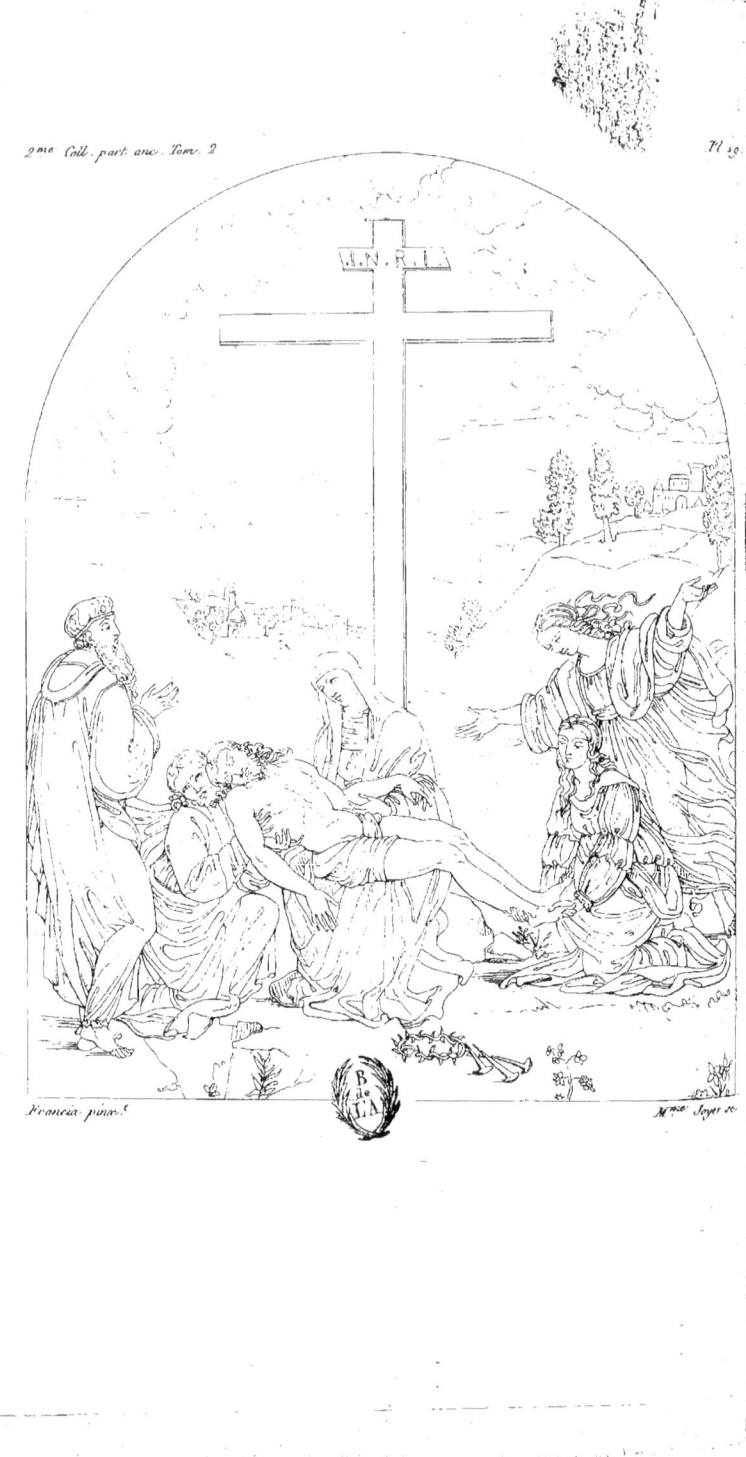

Planche vingt-neuvième. — *Jésus descendu de la Croix; Tableau du Musée*, par Francesco Raibolino *dit* Francia.

Le corps de Jésus descendu de la croix est posé sur les genoux de la Vierge; S. Jean le soulève doucement, comme pour le porter au tombeau : près de lui est Joseph d'Arimathie; de l'autre côté, Madeleine, à genoux, soutient les pieds du divin Sauveur. Derrière elle, une des saintes femmes, debout et étendant les bras, donne des marques de la plus vive douleur.

Ce tableau, d'un contemporain de Raphaël, rappelle les ouvrages de la jeunesse de ce grand peintre. S'il n'offre pas cette grâce inexprimable qui n'appartient qu'à Raphaël seul, on y trouve du moins cette précieuse simplicité qui distingue les bons ouvrages du temps où vécut Francia. A l'aspect du tableau dont nous donnons ici l'esquisse, on pourra être choqué de la raideur et de la maigreur du dessin, de la sécheresse du pinceau, de la dureté des lointains découpés sur le ciel, de la crudité du paysage, etc. Mais de semblables défauts, qui tiennent à cette époque de l'art, sont rachetés par la vérité du coloris, la naïveté de l'expression, le goût des draperies, qui d'ailleurs sont rendues avec beaucoup de soin, et surtout par ce caractère de gravité qui convient essentiellement aux sujets mystiques, et dont la plupart des peintres se sont trop éloignés dans des temps plus modernes, lors même que l'art était parvenu à un

très-haut degré de perfection. Les tableaux de Francia sont rares. Les figures de celui-ci sont d'une proportion plus forte que demi-nature.

Francia, dont le véritable nom est Francesco Raibolini, fut, selon Malvasia, regardé comme le premier artiste de son siècle, du moins à Bologne, où il était, dit Vasari, considéré comme un génie extraordinaire. La vérité est que Francia fut un excellent orfèvre, ainsi que l'attestent les médailles et les monnaies qui furent frappées sur ses coins, et que l'on a comparées pour la beauté du travail à celles de Caradosso de Milan. Francia fut encore un peintre recommandable dans ce style qu'on pourrait appeler, selon l'expression des Italiens, *antico moderno, ancien moderne*, et qui distingue les tableaux du Pérugin et de Jean Bellin. Les Vierges de Francia peuvent être mises à côté de celles qui sont dues aux pinceaux de ces deux maîtres. Raphaël lui-même, dans une lettre datée de 1508 et publiée par Malvasia, les compare à ce qu'on a fait de mieux dans ce genre, en disant qu'on n'en voit de la main d'aucun autre, ni de plus belles, ni d'un caractère plus religieux, ni de mieux peintes.

En effet, la manière de Francia tient le milieu entre celle du Pérugin et de Jean Bellin. Il a du premier le choix des teintes locales, de l'autre le style des formes, l'ampleur des draperies, l'agencement des plis. Ses airs de têtes n'ont ni la grâce ni la finesse de celles du Pérugin, mais il a plus de noblesse et de variété que Jean Bellin, et il les surpasse l'un et l'autre dans l'imitation des accessoires et dans le paysage.

(*La suite à l'article ci-après.*)

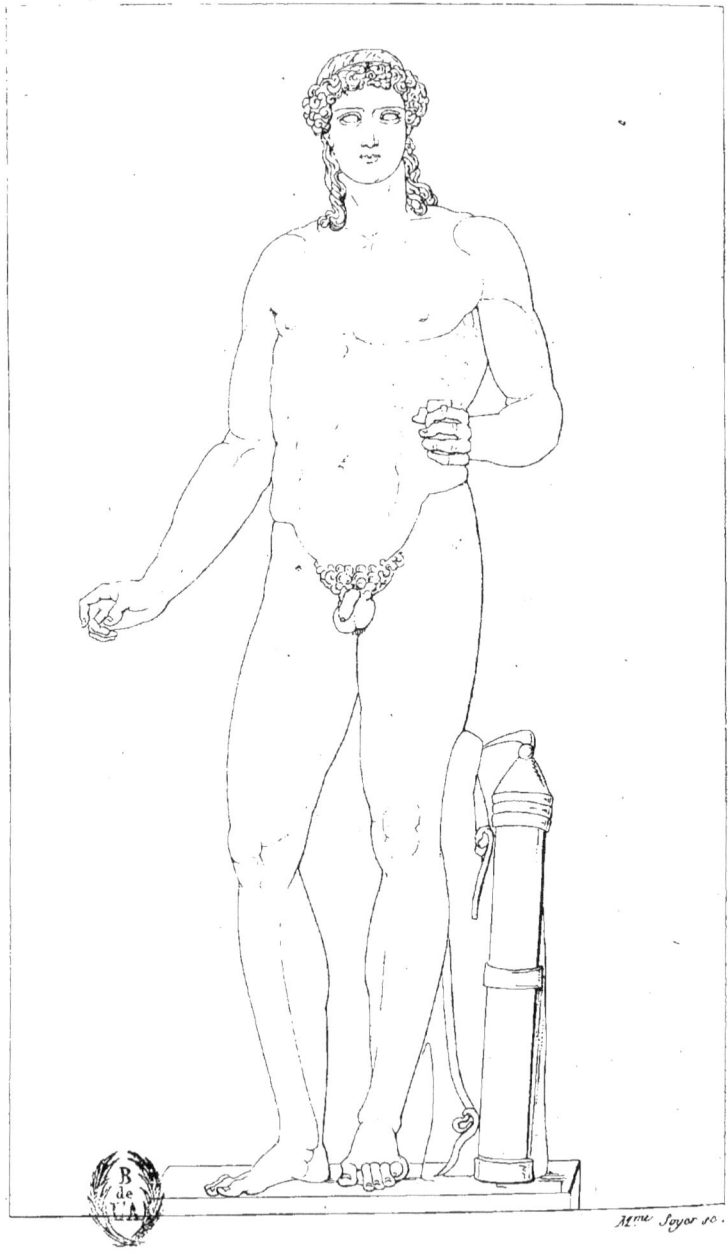

Planche trentième. — *Apollon ; Statue en marbre du Musée Napoléon.*

Le carquois suspendu au tronc d'arbre qui sert de soutien à cette statue la fait reconnaître pour celle d'Apollon. Sa chevelure et ses traits rappellent le style des plus anciennes écoles de l'art, plus austère que gracieux. Le bas du visage a de la lourdeur. Les pieds, les genoux, l'avant-bras droit et quelques autres parties, sont restaurées. Ce monument, de forte proportion, provient des conquêtes de 1806, et a été employé à la décoration de la salle des fleuves.

Suite de l'article sur Francia.

Francia exécuta à Bologne quelques peintures à fresque qui obtinrent tous les suffrages, et dont les figures étaient plus grandes que celles que Pérugin et Jean Bellin avaient coutume de peindre. C'est ainsi que l'ancienne école bolonaise s'est élevée et perfectionnée, en se fondant, si l'on peut s'exprimer ainsi, avec les autres écoles d'Italie.

Mais une circonstance particulière ajoute beaucoup à la gloire de Francia : ce ne fut que dans un âge avancé qu'il commença à manier le pinceau. Après un petit nombre d'années de ce nouveau travail, il était en état de le disputer aux peintres les plus expérimentés de Ferrare et de Modène. Jean Bentivoglio l'ayant fait venir pour orner son palais, il lui donna à peindre, en 1490, le tableau de la chapelle des Bentivoglio à S.-François. Le peintre y mit cette inscription : *Franciscus Francia aurifex*, comme pour déclarer qu'il était orfèvre, et non pas encore peintre de

profession. Cependant le tableau était recommandable par un grande finesse d'exécution dans les figures ainsi que dans les ornemens, parmi lesquels on remarquait des pilastres arabesques dans le goût de Mantègne.

Francia songea dans la suite à agrandir son style. Les historiens qui ont fait mention de ses ouvrages distinguent sa seconde manière de sa première. Cavazzoni, qui a donné la description des tableaux de Vierges qui se voyaient de son temps à Bologne, a prétendu que Raphaël lui-même avait profité des tableaux de Francia pour corriger la manière sèche qu'il tenait du Pérugin; mais la gloire de ce changement appartient à Raphaël seul, qui dans les premiers ouvrages de sa jeunesse, à S.-Sévère de Pérouze, avait déja fait remarquer une touche plus moëlleuse que celle de son maître et de Francia lui-même; et si ce grand peintre dut à quelque autre un progrès si sensible, ce ne put être qu'à Michel Ange, dont il avait vu fortuitement les peintures; et à Fra Bartholomeo, qui lui avait donné quelques leçons.

Lorsque Raphël, au sein de sa gloire, était regardé à Rome plutôt comme un être surnaturel que comme un homme, il avait déja envoyé à Bologne quelques-unes de ses productions, et était en commerce de lettres avec Francia, qui le premier lui avait demandé son amitié. Raphaël voulant faire parvenir à Bologne un tableau de Sainte Cécile, l'avait adressé à Francia, en le priant de corriger, avant de faire placer ce tableau, les fautes qu'il y aurait remarquées : trait de modestie non moins admirable de la part d'un si grand peintre, que ses propres ouvrages.

(*La suite à un article prochain.*)

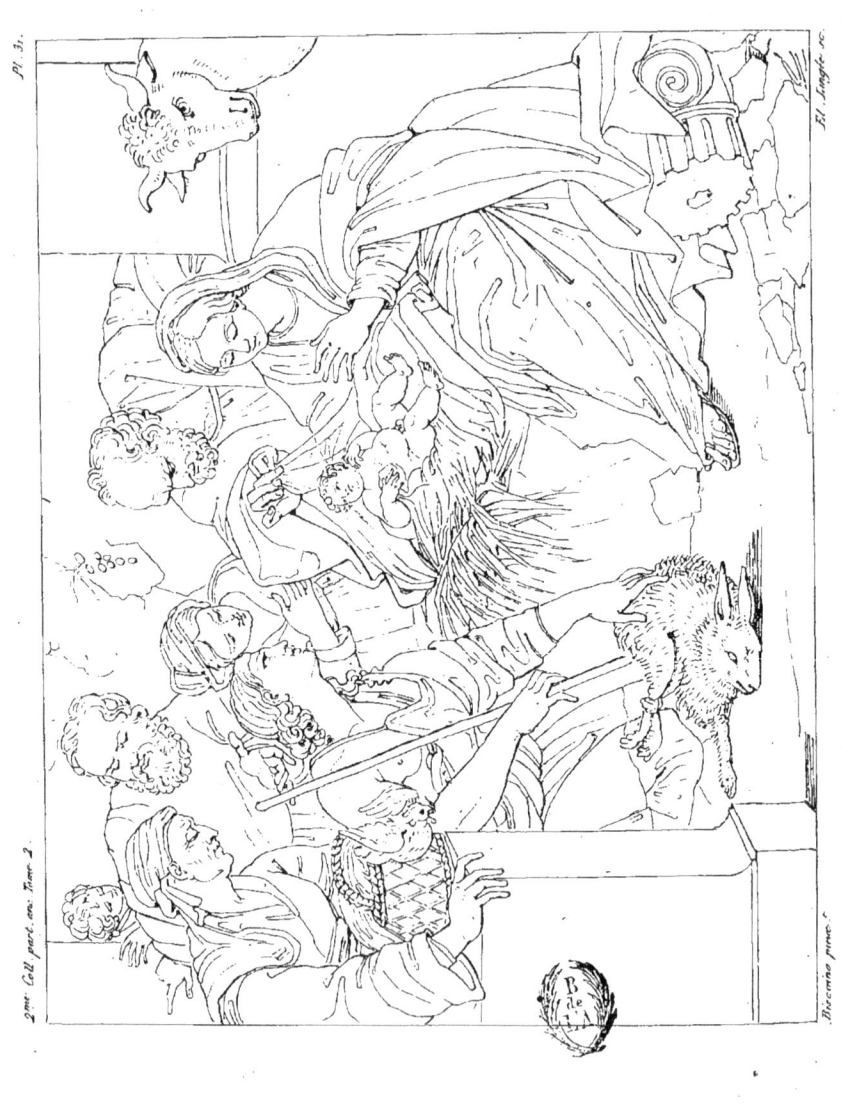

Planche trente-unième. — *L'Adoration des Bergers ; Tableau du Musée*, par Bartholomeo Biscaino.

Bartholomeo Biscaino fut un artiste habile, enlevé par une mort prématurée ; il n'a laissé qu'un petit nombre de tableaux, mais ils ont suffi pour faire passer son nom à la postérité.

Jean-André Biscaino, Génois, peintre médiocre, mais infatigable dans le travail, n'exerçait son art que pour soutenir sa famille ; et se chargeait par nécessité de toutes sortes d'ouvrages, dont il retirait plus de profit que d'honneur. Il eut plusieurs fils. Bartholomeo, l'aîné de tous, reçut de son père les premières leçons ; et dès l'âge le plus tendre il montra tant de jugement et de goût, que ses essais furent du plus heureux augure ; mais Jean-André, présumant avec raison que son fils ferait encore plus de progrès chez un maître d'un ordre supérieur, le plaça chez Valerio Castelli, qui jouissait d'une grande réputation, et dont l'école était très-fréquentée.

Le jeune élève, conduit par une main habile, et secondé par la vivacité de son propre génie, franchit en peu de temps tous les degrés de l'art, se distingua sur-tout par la grâce du dessin et la suavité du coloris, et ne tarda pas à peindre des tableaux de son invention. Il en fit quelques-uns pour Gênes et pour divers lieux des environs de cette ville, où ils furent favorablement accueillis. On n'en peut guère citer qui y soient restés sous les yeux du public. Un des principaux est celui qu'il peignit pour l'église du S.-Esprit. Il représente

S. Ferrand devant le trône de la Vierge, et lui montrant des estropiés pour lesquels il implore son secours. Cet ouvrage, qui fit d'autant plus d'honneur à Biscaino qu'alors il avait à peine atteint sa vingt-cinquième année, faisait espérer que l'artiste en produirait dans la suite un plus grand nombre, et parviendrait à tenir un des premiers rangs dans la peinture ; mais peu de temps après l'avoir terminé, en 1657, il fut atteint de la peste, eut la douleur de voir périr toute sa famille, et succomba lui-même à ce terrible fléau.

Biscaino fut aussi un excellent graveur. Il a gravé à l'eau-forte plusieurs sujets dans le goût de Castiglione. On trouve encore dans quelques portefeuilles d'amateurs quelques-unes de ses principales estampes. Ratti, qui a écrit la vie de ce peintre, en cite trois seulement. La première est la Crêche, gravée probablement d'après le tableau dont nous donnons ici l'esquisse ; la seconde, Moïse sauvé des eaux ; la troisième, la Vierge et l'Enfant Jésus, accompagnés de quelques Anges. On voyait un tableau de ce maître dans la magnifique galerie formée par Frédéric-Auguste, roi de Pologne.

Le tableau qui fait le sujet de cet article, et dont les figures sont de grandeur naturelle, se distingue plutôt par la facilité du pinceau, la richesse du ton, la vigueur et l'harmonie de l'effet, que par l'étude du dessin et des caractères.

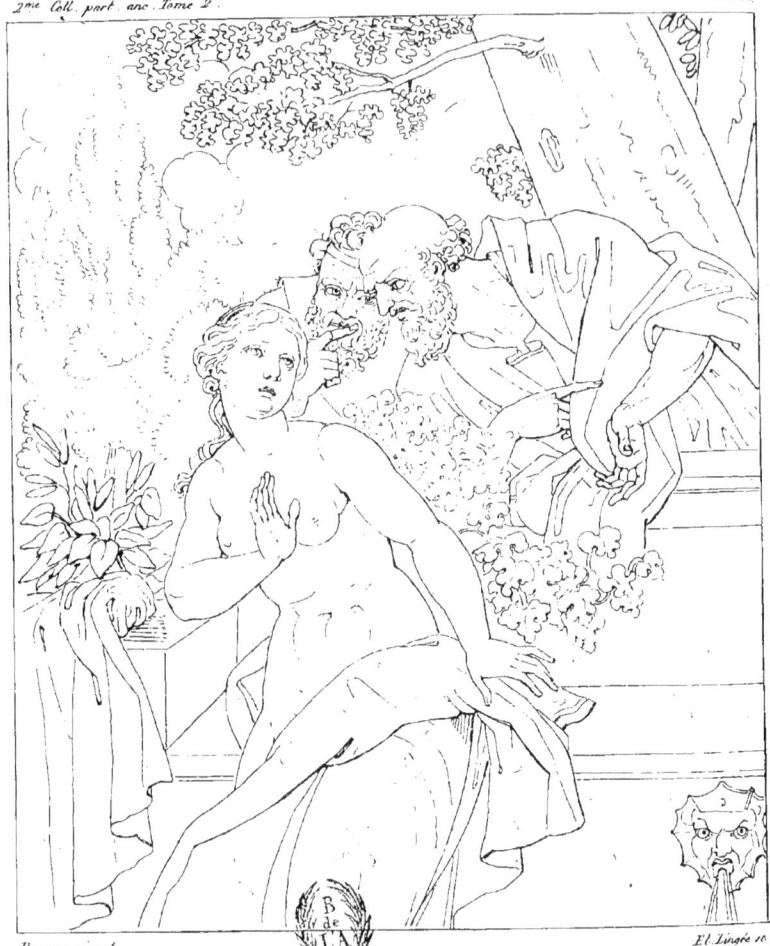

2.me Coll. part. anc. Tome 2. — Pl. 32

Douven pinx.t — El. Lingée sc.

Planche trente-deuxième — Suzanne et les Vieillards ;
Tableau par Jean-François Douven.

En voyant les tableaux de Douven à côté de ceux de Vander-Werf, on trouve tant de rapport entre ces deux peintres, qu'on est tenté de croire que l'un fut le disciple de l'autre; mais ils ne furent que contemporains. Pensionnés l'un et l'autre par l'électeur palatin, qui les protégeait avec une affection particulière, ils cherchaient probabalement à satisfaire le goût de ce prince par des ouvrages du fini le plus précieux. Vander-Werf a un dessin plus correct, des caractères de tête plus nobles et plus expressifs, quoique sous ce dernier rapport il soit fort loin des maîtres du second et même du troisième rang. Douven a un coloris plus vrai, plus vif, et des ombres plus variées, un pinceau plus ferme, et moins de monotonie dans l'effet général.

Fin de la notice sur Francia.

Vazari place l'époque de la mort de Francia vers 1518, en disant qu'il mourut du chagrin que lui causa la vue du tableau de Raphaël, qu'il désespéra de jamais égaler. Malvasia dément cette anecdote, et prouve que long-temps après, et même dans ses dernières années, Francia réforma son style; et comment l'aurait-il fait, s'il n'avait pas eu sous les yeux le tableau de Raphaël. C'est dans cette dernière manière qu'il peignit, pour placer dans une chambre de l'hôtel des Monnaies, son fameux tableau de S. Sébastien, qui depuis a passé chez les Caraches, ensuite dans les mains de l'Albane, et de là dans celles de Malvasia. Cette figure servait,

dit-on, de modèle aux jeunes peintres de Bologne ; ils en étudiaient les proportions avec le même soin que les anciens mettaient à imiter la statue de Polyctète, ou les modernes celles de l'Apollon du Belvédère et l'Antinoüs. On ajoute que Francia, voyant la foule augmenter devant son tableau, et diminuer devant la Sainte Cécile de Raphaël, qui déja n'existait plus, et craignant qu'on ne le soupçonnât d'avoir peint et exposé son S. Sébastien pour rivaliser avec un si grand peintre, l'enleva du lieu où il était, et le plaça dans l'église de la Miséricorde, où quelque temps après on substitua une copie à l'original.

On ignore l'année précise de la mort de Francesco Francia, mais le cavalier Ratti assure que, d'après une inscription trouvée sur un ancien dessin de ce maître, et représentant une Sainte, il paraît certain que sa mort arriva le 7 avril 1533.

Francia eut pour élève, outre Jules Francia son cousin, qui s'occupa peu de la peinture, Jacques, son fils, qui profita plus efficacement de ses leçons. Ce dernier eut un fils, nommé Jean-Baptiste, dont on ne cite qu'un petit nombre de tableaux, tous médiocres.

On compte parmi les autres élèves de Francia Laurenzo, Costa, Girolamo de Cotignola ; et au nombre de ses imitateurs, Gio-Maria Chiodarolo, Amico et Guido Aspertini, etc.

Quant à Jacques Francia, fils de François, il marcha avec succès sur les traces de son père ; ils firent même plusieurs tableaux en concurrence dans diverses églises de Bologne et de Parme. Cependant les tableaux de Jacques sont moins étudiés et d'un choix moins heureux que ceux de François.

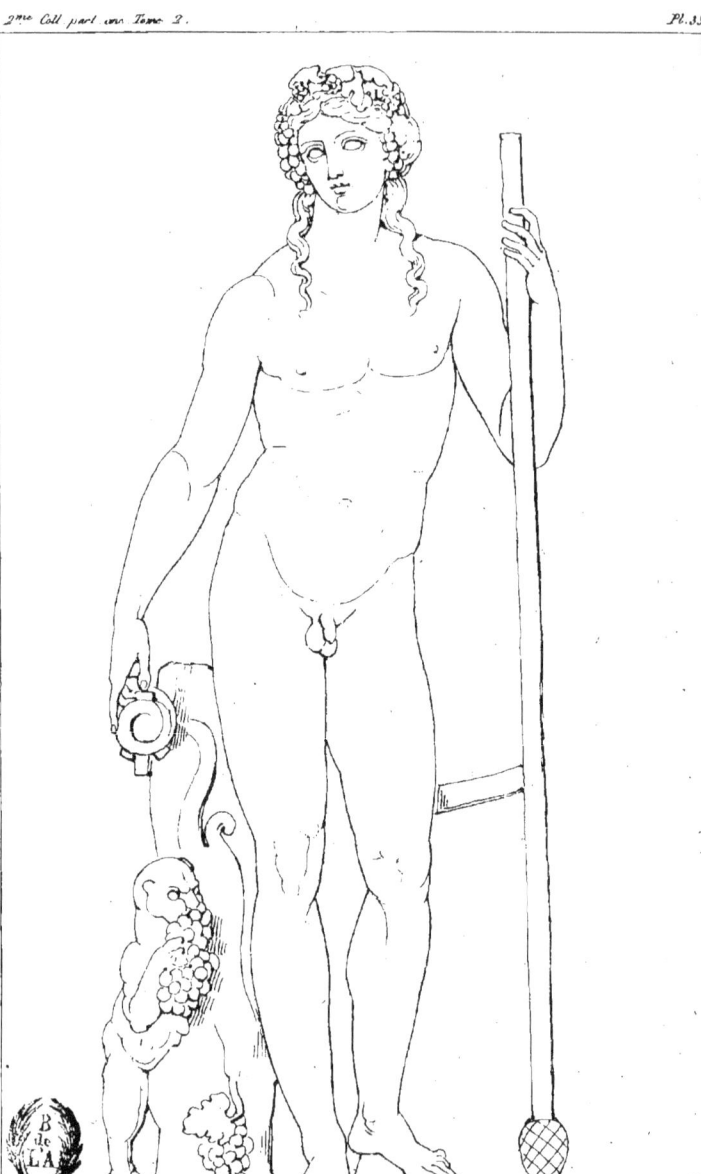

Planche trente-troisième. — Bacchus ; Statue.

Bacchus, couronné de pampres et de raisins, est debout, et s'appuie de la main gauche sur un thyrse renversé ; de la droite il tient une coupe ; à ses pieds est une panthère dévorant avec avidité une grappe de raisin.

Cette jolie figure, en marbre blanc, bien conservée, ou du moins offrant peu de parties restaurées, provient des conquêtes de 1805 et 1806 ; elle fut exposée momentanément au Louvre, le 14 octobre 1807, premier anniversaire de la bataille d'Jéna ; elle doit servir à la décoration de quelqu'une des nouvelles salles qui compléteront le Musée des Antiques.

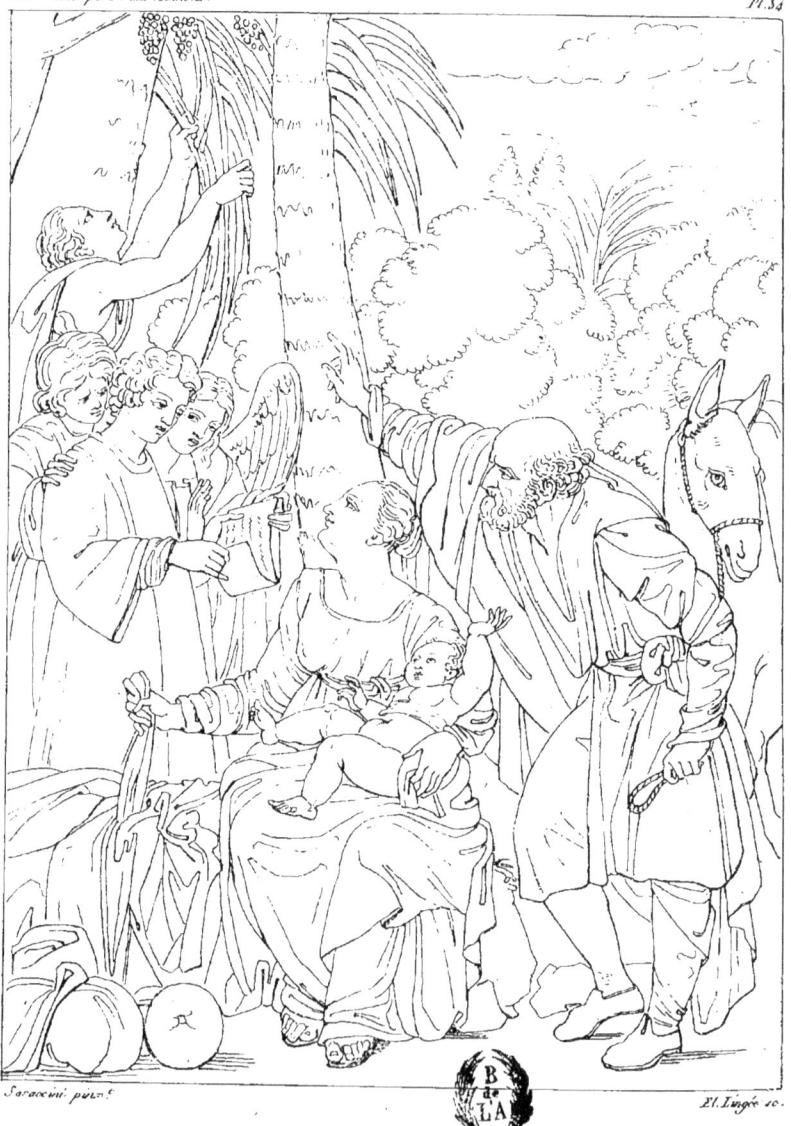

Planche trente - quatrième. — *Le Repos en Egypte ; Tableau du Musée Napoléon*, par Carlo Saracino.

Carlo Saracino, également connu sous le nom de Carlo Veneziano, naquit à Venise en 1585 : on le compte parmi les imitateurs du Caravage. Saracino affectait de le prendre pour modèle en toutes choses, jusque dans ses manières extérieures et la singularité de ses vêtemens, et il se faisait suivre, comme ce peintre, par un chien barbet auquel il avait donné le nom que portait le chien du Caravage.

Saracino travailla beaucoup à Rome, soit à l'huile, soit à fresque. Il s'attacha, ainsi que le Caravage, à l'imitation de la nature, mais sans choix et sans noblesse. Cependant son coloris est moins sombre et sa manière plus ouverte que celle de ce maître. Fidèle au goût de l'Ecole vénitienne, il se plaisait à vêtir ses personnages de riches étoffes et dans le costume oriental. Il eut encore la singulière habitude d'introduire dans ses compositions des figures d'hommes replets, des eunuques, et des têtes chauves. Parmi ses tableaux, on distingue ceux qu'il peignit à l'église *dell' Anima.* Saracino mourut âgé d'environ 40 ans.

Ces détails, que nous empruntons d'un auteur italien, Lanzi, nous donnent une telle idée du talent et de la manière de Saracino, qu'il semble impossible de la concilier avec le goût dans lequel est exécuté le petit tableau dont nous donnons ici le trait, et dont les figures n'ont que six à sept pouces de proportion ; on

le prendrait, au premier aspect, pour être de la main du Guide, ou plutôt de l'Albane: même style de composition, même coloris dans les carnations, même choix de teintes locales dans les draperies, dans le paysage, dans les accessoires. Vu de près et à l'examen il ne soutient pas la comparaison avec les ouvrages des maîtres que nous venons de citer. On n'y retrouve ni l'élégance, ni la finesse, ni l'expression, ni la touche ferme et spirituelle qui les distinguent. Le dessin de ce petit tableau est peu étudié, les airs de têtes peu expressifs; et, selon nous, son premier mérite est de rappeler la manière de deux peintres qui ont illustré l'école des Caraches.

Cependant la composition en est assez gracieuse. La Vierge, assise au pied d'un arbre, tient sur ses genoux l'Enfant Jésus; près d'elle est saint Joseph; des Anges forment un concert pour charmer les fatigues du voyage: l'un d'eux courbe les branches d'un palmier pour en cueillir les fruits.

Nous le répétons, nous ne trouvons aucun rapport entre ce tableau et ceux que l'on doit attribuer aux imitateurs du Caravage, tel que les historiens l'ont fait présumer par le petit nombre de particularités qu'ils ont transmises sur Carlo Saracino. On ne voit au Musée Napoléon qu'un seul tableau de ce maître.

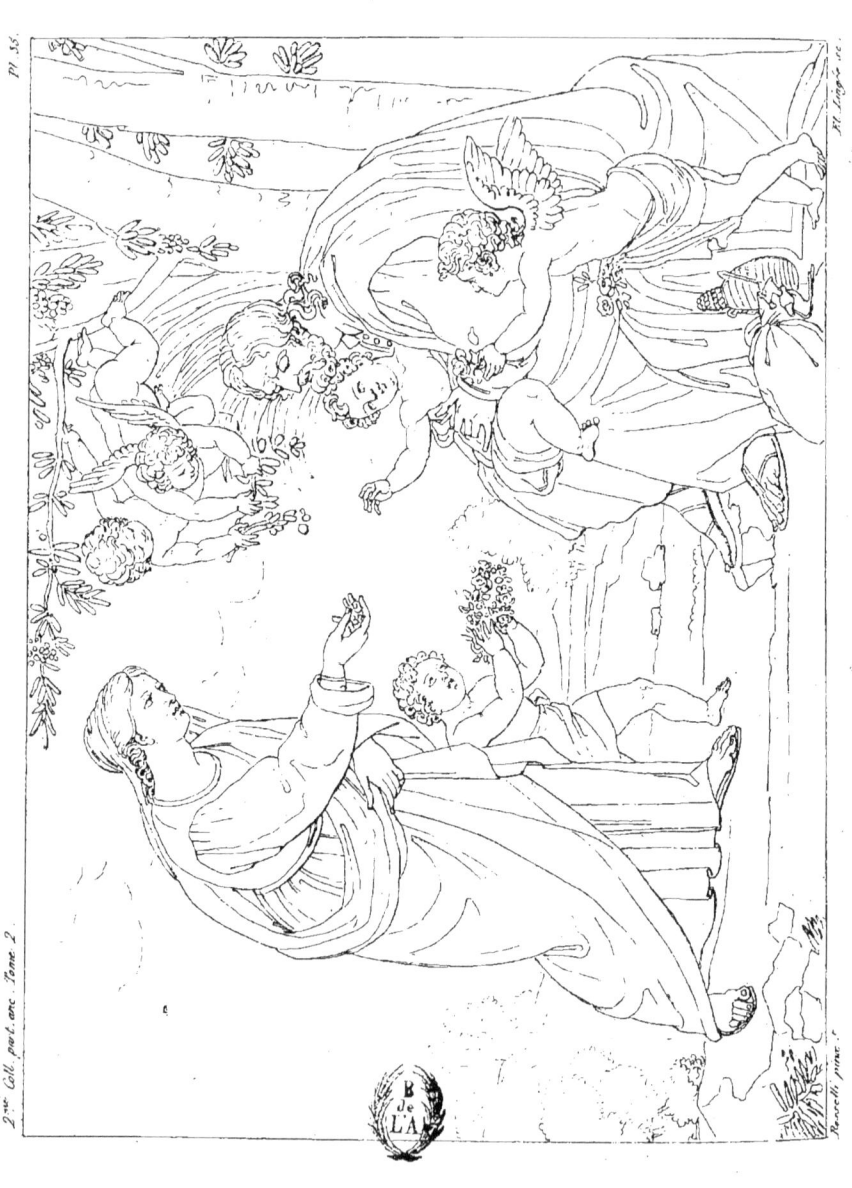

Planche trente-cinquième. — *La Vierge et des Anges apportent des fruits à l'Enfant Jésus, assis sur les genoux de S. Joseph ; Tableau du Musée Napoléon, par* Matteo Rosselli.

On cite trois peintres du nom de Rosselli : le premier, Cosimo Rosselli, né d'une famille noble de Florence, et qui a produit un grand nombre d'artistes, vivait en 1496 ; il fut bon coloriste et dessinateur médiocre ; le second, Matteo Rosselli, dont il sera question dans cet article ; le troisième, Paolo Rosselli, ou Rossetti, né en 1621, et qui se rendit célèbre dans l'exécution des tableaux en mosaïque.

Matteo Rosselli, né en 1578, auteur du tableau dont nous donnons ici l'esquisse, fut un des meilleurs peintres de son temps ; élève de Pagani et de Passignano, il acheva de se perfectionner par l'étude des statues antiques qu'il eut occasion de voir à Florence et à Rome ; il se distingua tellement que le duc de Modène l'attira à sa cour. Cosme II, grand-duc de Toscane, l'honora d'une protection particulière. Outre le talent de produire d'excellens tableaux, Rosselli possédait le talent encore plus rare d'expliquer les principes de son art : proportionnant ses leçons au génie particulier de chacun de ses élèves, il forma de véritables artistes et non des imitateurs ; et c'est une gloire que l'école de ce maître partage avec celle des Caraches.

Rosselli a excellé dans la peinture à fresque. Son dessin est assez pur, et son coloris a de la fraîcheur. Sa touche est soignée ; mais il a peu de chaleur dans

l'imagination, sa composition a peu de mouvement, et ses caractères sont faiblement étudiés.

On retrouve, en général, les qualités et les défauts de Rosselli, dans ce tableau de la sainte Famille, dont le trait est joint à cet article; les lumières en sont vives et brillantes, les ombres un peu noires; les unes et les autres ne sont pas suffisamment liées par les demi-teintes, il n'y a point assez d'accord entre les figures et le fond sur lequel elles se détachent. Les figures sont de grandeur naturelle.

Le Musée Napoléon ne possède que ce tableau de la main de Rosselli.

Planche trente-sixième. — *Mnémosyne ; Statue.*

Cette figure, en marbre, est une des onze qui, sans doute, représentent les Muses avec *Apollon Cytharède*, et avec *Bacchus* habillé en femme, divinité qui accompagne souvent ces déesses, et à laquelle on avait consacré un des sommets du Parnasse. Les symboles qui devaient les caractériser ayant disparu, les *Adam*, sculpteurs français, qui les ont restaurés et les ont fait graver, ont pensé qu'elles pouvaient représenter la fable d'*Achille à Scyros*. Ils ont fait leur Achille de la figure de Bacchus habillé en femme. Au surplus, quelque soit le motif de cette réunion de onze statues du même style de sculpture, à peu-près de la même dimension, et destinées à orner ensemble une galerie, elles méritent l'attention des connaisseurs. Les parties antiques sont d'un travail fin, et les draperies exécutées avec beaucoup d'art et de goût.

La statue de Mnémosyne provient, de même que celle dont nous avons donné le trait dans la planche trente-troisième, des conquêtes de 1805 et 1806. Leur destination est la même.

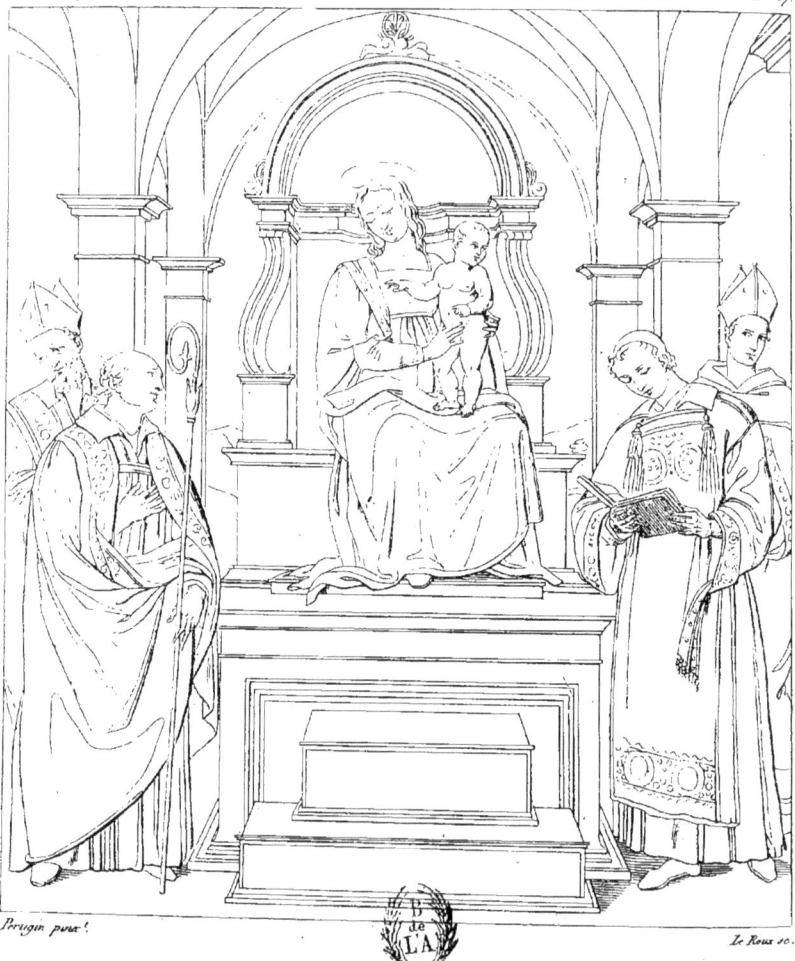

Planche trente-septième. — *La Vierge et son Fils reçoivent les hommages des Saints protecteurs de la ville de Pérouze; Tableau du* Pérugin.

Raphaël, étant sous la discipline du Pérugin, s'était si intimement pénétré de ses principes, qu'on a souvent occasion de confondre les premiers ouvrages de l'élève avec ceux du meilleur temps du maître. Même goût de composition et de dessin, même style dans les draperies, même choix dans les caractères et dans les airs de tête, même sentiment dans l'exécution; mais on remarque dans les premières productions de Raphaël plus de finesse, de mouvement et de variété; et si l'on considère avec attention les chefs-d'œuvre qu'il créa dans la force de l'âge et du talent, on y retrouve encore la trace des premières impressions et des documens qu'il avait reçus dans sa jeunesse. On peut en conclure que, si Raphaël, doué d'une sensibilité exquise, et d'une grande flexibilité de talent, eût été confié à quelque peintre d'une autre école, il se serait également approprié la manière du maître, et l'eût enrichie et perfectionnée comme il a perfectionné et enrichi celle du Pérugin.

Dans un tableau qui représente une action déterminée, la symétrie que l'on remarque dans presque toutes les compositions de la renaissance de l'art serait un défaut insupportable. Dans un sujet d'apparat, et d'apparat mystique, si l'on peut s'exprimer ainsi, cette symétrie n'a rien de désagréable: nous dirons plus, elle semble commandée par la nature du sujet;

et comme celui-ci se compose de figures et de costumes que l'intérieur et les cérémonies de l'église présentent journellement, on est moins choqué de cette disposition régulière qu'on ne le serait de rencontrer un grand mouvement de lignes dans une scène calme et religieuse. Les peintres anciens ont peut-être été guidés par ce motif dans le système de leurs compositions; et s'il se trouve reproduit dans presque tous leurs tableaux, c'est parce qu'ils représentent presque tous des sujets du même genre.

Celui dont nous donnons ici le trait est un des plus capitaux du Pérugin. La Vierge, tenant son Fils dans ses bras, et placée sur un trône, reçoit les hommages des Saints protecteurs de la ville de Pérouze, patrie de l'auteur du tableau. Il donna sans doute tous ses soins à ce morceau, hommage de l'artiste à la ville qui l'avait vu naître. Sur le devant, et de chaque côté du tableau, sont S. Laurent et S. Herculan, évêque de Pérouze, derrière eux S. Louis, évêque de Toulouse, et S. Constant.

Cette peinture, dont l'effet est simple et décidé, offre une grande franchise de contours et de teintes. Les draperies sont riches de ton et étudiées avec beaucoup de soin, et l'architecture se détache en vigueur sur un ciel clair et uni. Les divers personnages de la scène sont d'autant plus frappans de vérité et d'expression qu'ils offrent incontestablement des portraits, soit des amis du peintre, soit des personnes auxquelles ce tableau était destiné.

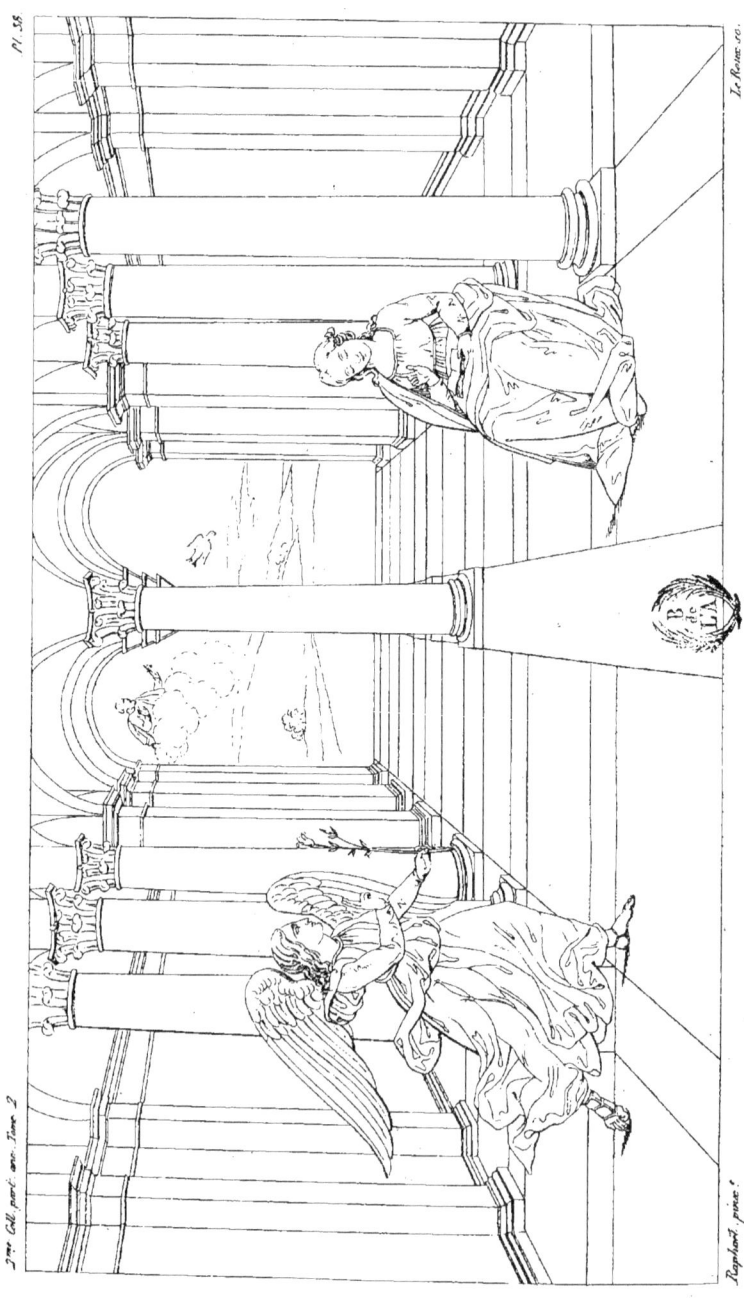

(83)

Planche trente-huitième. — *La Salutation Angélique;*
Tableau de Raphaël.

Nous avons dit dans le volume précédent que Raphaël avait peint dans sa jeunesse trois petits sujets, renfermés dans un seul cadre, et qui n'étaient séparés les uns des autres que par une bande d'ornemens arabesques. Ils décoraient, dans l'église de S.-François, à Pérouze, un rétable d'autel, au-dessus duquel était placé un plus grand tableau, représentant le couronnement de la Vierge dans le Ciel. Le sujet de la Salutation Angélique, dont nous donnons ici le trait, restait seul des quatre à publier (1). On y trouve, comme dans les deux petits sujets qui l'accompagnent, cette naïveté de goût et d'exécution qui indique la renaissance de l'art, et l'enfance du talent d'un artiste dont le génie a porté la peinture au plus haut degré de perfection.

(1) Les trois autres tableaux ont été insérés dans le tome précédent, planches 4, 5 et 87.

2.me Coll. part. anc. Tome 2. Pl. 39.

Le Roux sc.

Planche trente-neuvième. — Didius Julien ; Statue en marbre du Musée Napoléon.

Didius Julien, né l'an 133, à Milan, d'un famille illustre, était petit-fils de Salvius Julien, habile jurisconsulte, qui fut deux fois consul et préfet de Rome. Ce fut par le conseil de Manlia Scantilla, sa femme, qu'il alla offrir ses trésors aux soldats prétoriens de l'empire romain, qui avaient mis l'empire à l'encan après la mort de Pertinax, massacré le 28 mars 193; mais à la nouvelle de l'élection de Sévère, Didius fut mis à mort par ordre du sénat, dans son palais, à 60 ans, après un règne de 66 jours. Septime Sévère dépouilla Scantilla du nom d'Auguste que le sénat lui avait donné. Toute la grâce qu'elle obtint fut de faire inhumer le corps de son époux, après quoi elle rentra dans une vie privée.

Les portraits en sculpture de Didius Julien sont extrêmement rares. Celui dont nous donnons ici l'esquisse est non-seulement de la plus grande authenticité, mais d'une très-belle exécution. La tête antique a été rapportée sur une statue romaine en toge, dont les bras ont été restaurés.

Ce beau portrait provient des conquêtes de 1805 et 1806, et se voit maintenant dans la salle de Diane.

Planche quarantième. — *La Vierge avec l'Enfant Jésus reçoivent l'hommage de plusieurs Saints ; Tableau de Palme le Vieux.*

La Vierge, assise au milieu d'un paysage, et ayant sur ses genoux l'Enfant Jésus, reçoit l'hommage de sainte Elisabeth, qui lui présente le petit S. Jean, et de la Madeleine, qui lui offre un vase de parfums. Sur le devant du tableau, à droite du spectateur, est S. Joseph, assis, et appuyé sur son bâton. Du côté opposé on voit S. Antoine, hermite, lisant un livre.

Ce tableau, placé au nombre des morceaux les plus rares du Musée Napoléon, se distingue par la beauté et la simplicité du coloris, et, sous ce rapport, il est digne du pinceau de Titien. Il est encore précieux pour la finesse et la naïveté de l'expression, et pour les soins que le peintre a portés dans tous les détails.

Nous avons donné précédemment (Voyez *Annales du Musée*, première Collection, tome 10, page 109) le trait d'un tableau capital de Palme le Vieux, avec une notice sur la vie et sur les ouvrages de ce peintre.

2.me Coll. port. anc. Tome 2. Pl. 41.

Sacchi pinx.t Le Roux sc.

Planche quarante-unième. — *S. Grégoire opérant un miracle; Tableau* d'Andrea Sacchi.

Ce tableau, dont les figures sont de grande proportion, et l'un des plus beaux qu'Andrea Sacchi ait exécutés à Rome, représente un miracle de S. Grégoire-le-Grand. Le fait est cité par les légendaires de la manière suivante. Des ambassadeurs desirant rapporter des reliques dans leur pays, et n'ayant obtenu de S. Grégoire qu'un vase renfermant des linges qui avaient touché aux corps des martyrs, s'en plaignirent à lui-même. Le saint pontife, voulant faire connaître le prix du don qu'il leur avait fait, se mit en prières, et perça les linges dont il sortit du sang, au grand étonnement des spectateurs.

Ce sujet, d'une exécution libre, et touché de manière à produire un grand effet à la place qui lui avait été destinée, ne figure pas avec moins d'avantage dans la galerie du Musée Napoléon. Les lumières en sont brillantes, le coloris en est vif et léger, le ton général transparent et harmonieux; on y desirerait des expressions plus vives, des caractères plus prononcés.

Le Musée Napoléon possède un second tableau d'Andrea Sacchi; nous en avons donné le trait dans le tome VIII^e de cette Collection (pl. vingt-unième, page 49), avec une courte notice sur ce peintre; nous y ajouterons ici quelques détails.

Andrea Sacchi se distingua non-seulement par ses talens personnels, mais encore par les bons élèves qu'il

a formés ; on reproche aux auteurs italiens de ne lui avoir pas rendu toute la justice qui lui est due.

Au sortir de l'école de l'Albane, qu'il surpassa dans la force du dessin et de l'expression, il acquit l'estime et la protection du cardinal *del Monte*, qui lui fit peindre son palais, et du cardinal Barberini, qui le prit à son service. Il peignit pour ce prélat, au plafond d'une salle, un tableau de la Providence divine. Sacchi, au sentiment même des peintres romains, égala dans cet ouvrage les plus grands maîtres, en y rappelant les beautés qui distinguent le Corrège et le Carache, qu'il avait particulièrement étudiés.

Cet artiste, doué des plus heureuses qualités, d'une humeur douce et agréable, aimant la conversation jusqu'à y passer des journées entières, se fit néanmoins peu d'amis. La manière dont il critiquait les ouvrages de ses confrères, le peu de commerce qu'il affectait d'avoir avec eux, lui avaient attiré leur inimitié.

Andrea Sacchi ne fut point marié. La goutte, dont il fut tourmenté pendant plusieurs années, l'empêcha d'exécuter les cartons et les dessins qu'il avait faits pour la voûte de l'église de S.-Louis, et de terminer plusieurs autres ouvrages importans.

Ses dessins sont gracieux, d'une touche fine et spirituelle, et sont fort recherchés.

2.me Coll. part. anc. Tome 2. Pl. 40.

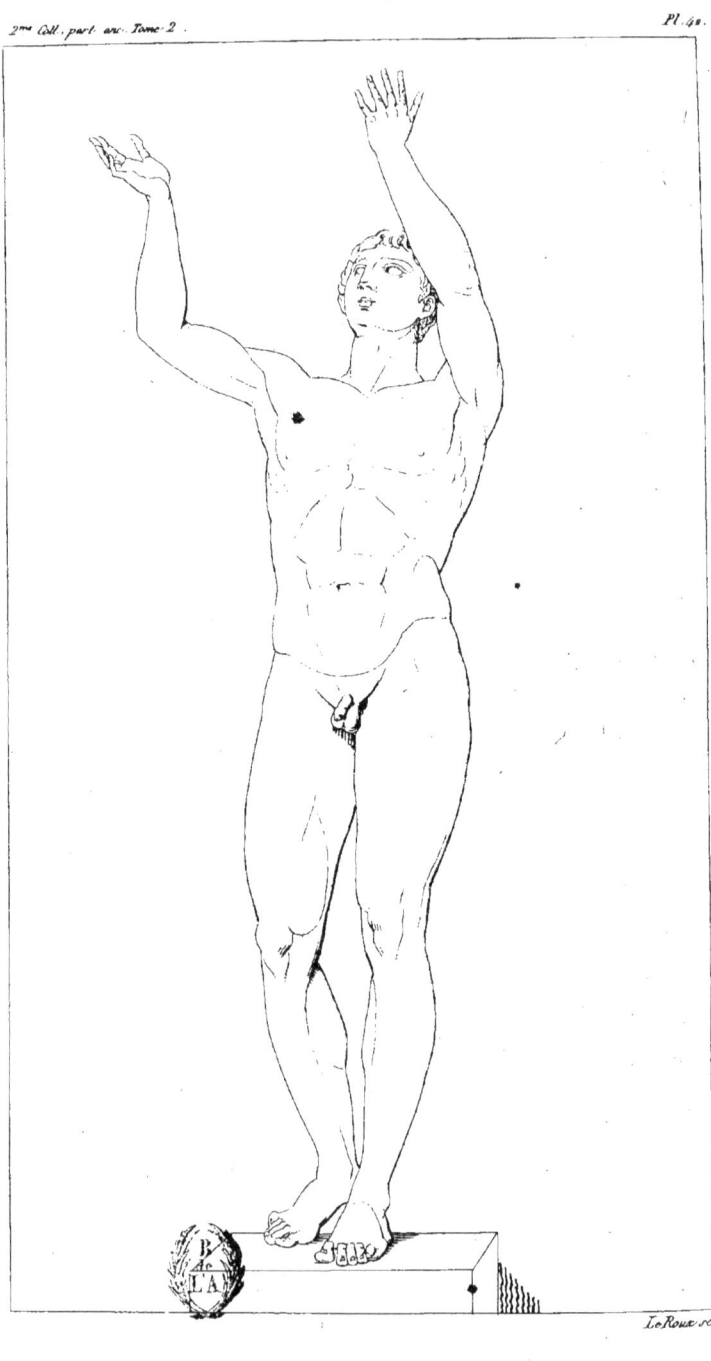

Le Roux sc.

Planche quarante-deuxième. — *Jeune Athlète ; Statue en bronze.*

Cette figure, de grandeur naturelle, exécutée en bronze, provient des conquêtes de 1806. Le hasard l'avait fait découvrir à Herculanum, avant que les fouilles de cette ancienne ville fussent mises en activité ; depuis, elle était passée en Prusse.

Winchelmann en fait mention dans son *Histoire de l'Art*, liv. 4. « Les bronzes répandus en Allemagne (dit « ce célèbre antiquaire) ne sont pas nombreux. A Salz-« bourg, il y a une statue dont je parlerai plus en « détail dans le livre suivant. De plus, le roi de Prusse « possède une figure nue, qui regarde en haut, les « mains levées ; attitude singulière, ressemblante à « celle d'une statue en marbre et de grandeur natu-« relle, pareillement nue, qui se trouve au palais Pam-« fili, place Navone, etc. »

Ce gladiateur est un des plus beaux ouvrages en bronze qui nous restent de l'antiquité ; il présente dans toutes ses parties une extrême vérité et une exécution parfaite. Il est absolument nu, suivant l'usage adopté dans les gymnases et dans les jeux de la Grèce ; il tend ses mains et élève ses regards vers le ciel, et paraît rendre grâces aux dieux de la victoire qu'il vient de remporter.

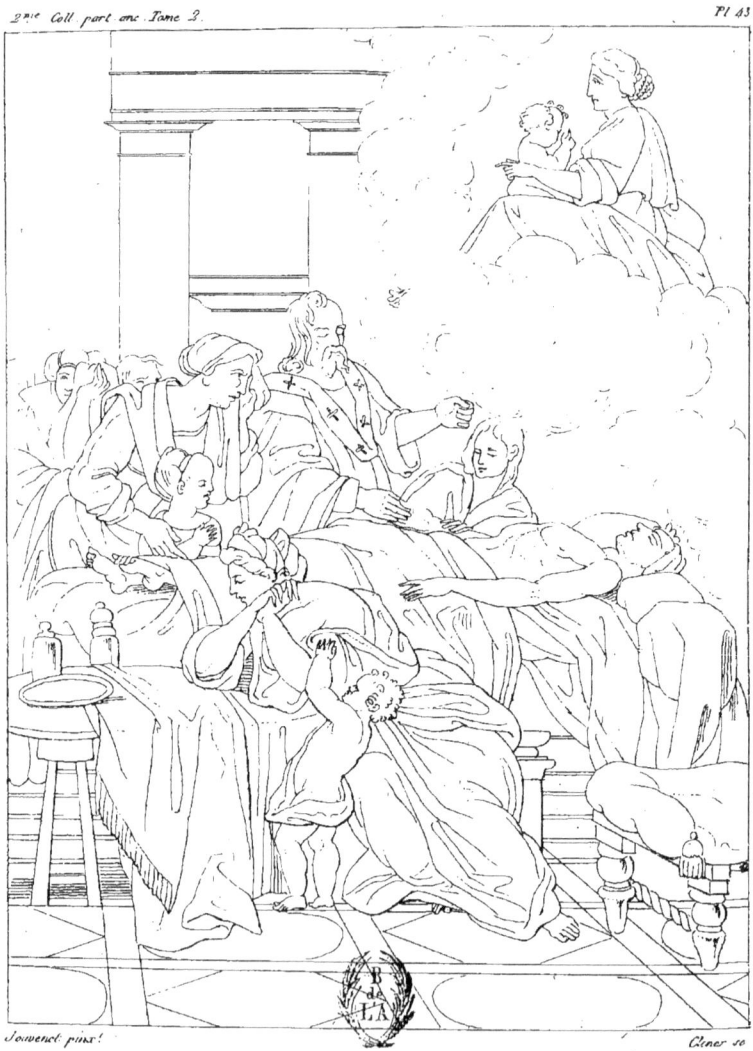

Planche quarante-troisième. — La *Vierge* et l'*Enfant Jésus assistent aux derniers momens d'un Vieillard;* Tableau de Jouvenet.

Ce tableau, dont les figures sont de proportion un peu au-dessous de nature, représente un vieillard étendu sur son lit et mourant. Un prêtre lui administre l'extrême-onction. Au-dessus d'eux, la Vierge et l'Enfant Jésus, portés sur des nuages, assistent à ses derniers momens. Sa femme et ses enfans entourent son lit, et témoignent par leurs divers mouvemens la douleur dont ils sont pénétrés.

Cette peinture ornait, avant la révolution, la nef de l'église de S.-Germain-l'Auxerrois. On croit qu'il représente S. Anschaire, archevêque de Hambourg et de Brême à la fin du neuvième siècle, qui, au rapport des légendaires, guérissait les malades par la prière et l'onction de l'huile.

Jouvenet a fait peu de tableaux de cette proportion, particularité qui semble ajouter un nouveau prix à celui dont nous donnons ici l'esquisse, et dont le mérite principal consiste dans la chaleur du coloris, la vigueur de l'effet, et ce fini d'exécution qu'on ne retrouve pas dans toutes les compositions de ce peintre.

Il est un de ceux qui ont le plus illustré l'école française, et le mieux entendu l'ordonnance des tableaux d'apparat. Les quatre sujets qu'il exécuta pour l'église de Saint-Martin-des-Champs, son *Magnificat* pour celle de Notre-Dame, la Descente de Croix qu'on voit maintenant au Musée, le Mariage de la

Vierge, qu'il peignit pour l'église des Jésuites d'Alençon, peuvent être considérés comme ses productions les plus capitales. Ce dernier tableau a été conservé et se voit encore dans la même ville.

Jouvenet partage avec Le Brun l'honneur d'avoir enrichi la France d'un grand nombre d'ouvrages du caractère le plus imposant par l'étendue, l'abondance et le nerf de la composition.

Planche quarante-quatrième. — *Le Christ pleuré par trois Anges ; Tableau de* Palme le jeune.

Cette scène, éclairée par un flambeau, offre un coloris vigoureux, une touche large et moëlleuse. La figure du Christ est fort belle, mais celles des Anges ne sont pas aussi bien rendues. Le groupe se détache sur un fond gris ardoise, uni. Au surplus, ce tableau ne doit être considéré que comme une bonne esquisse.

2.me Coll. part. anc. Tome 2 — Pl. 48.

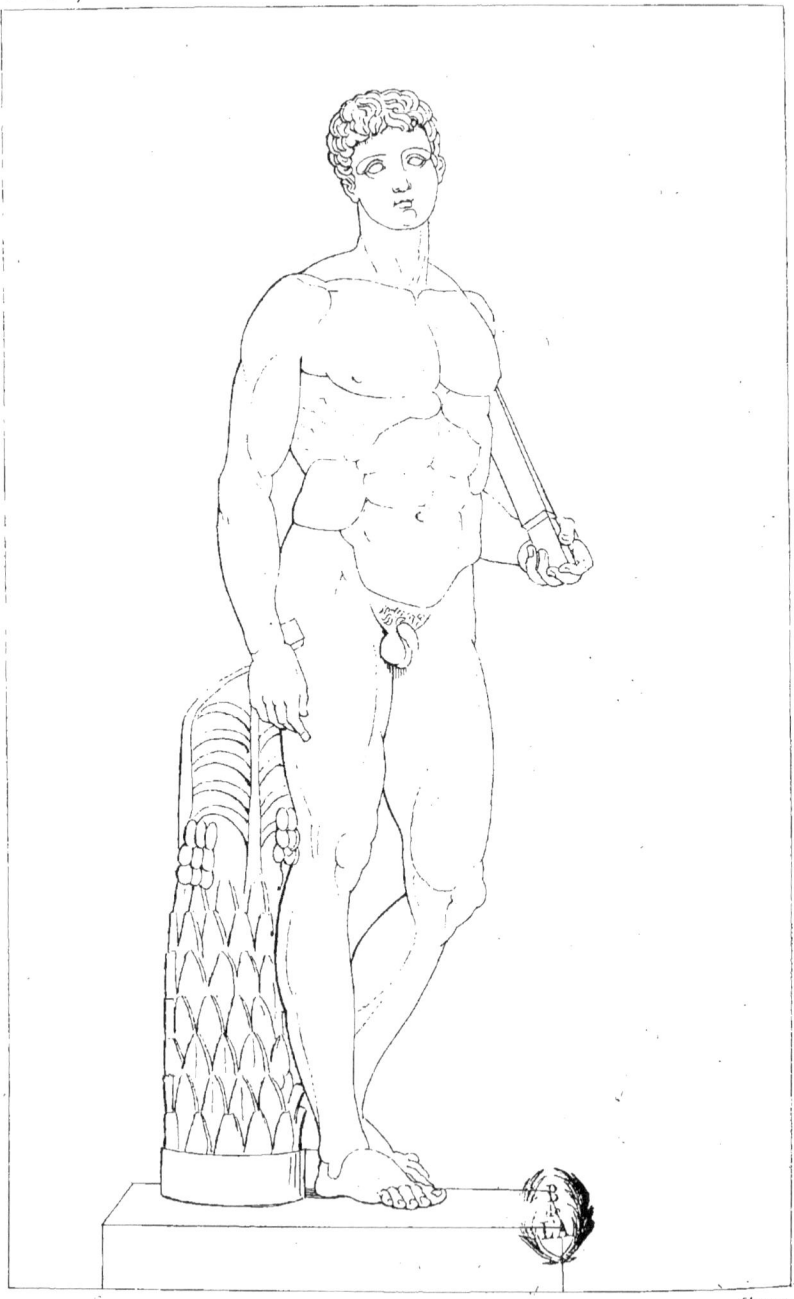

Clener sc.

Planche quarante-cinquième.—Statue athlétique; Figure en marbre, du Musée Napoléon.

Cette figure, d'un caractère fortement prononcé, et d'un bon goût d'exécution, représente un Athlète. L'épée qu'on a ajoutée dans la main gauche est une de ces armes que les vainqueurs obtenaient pour prix, dans plusieurs jeux de la Grèce. Cette figure provient des conquêtes des armées françaises en 1805 et 1806.

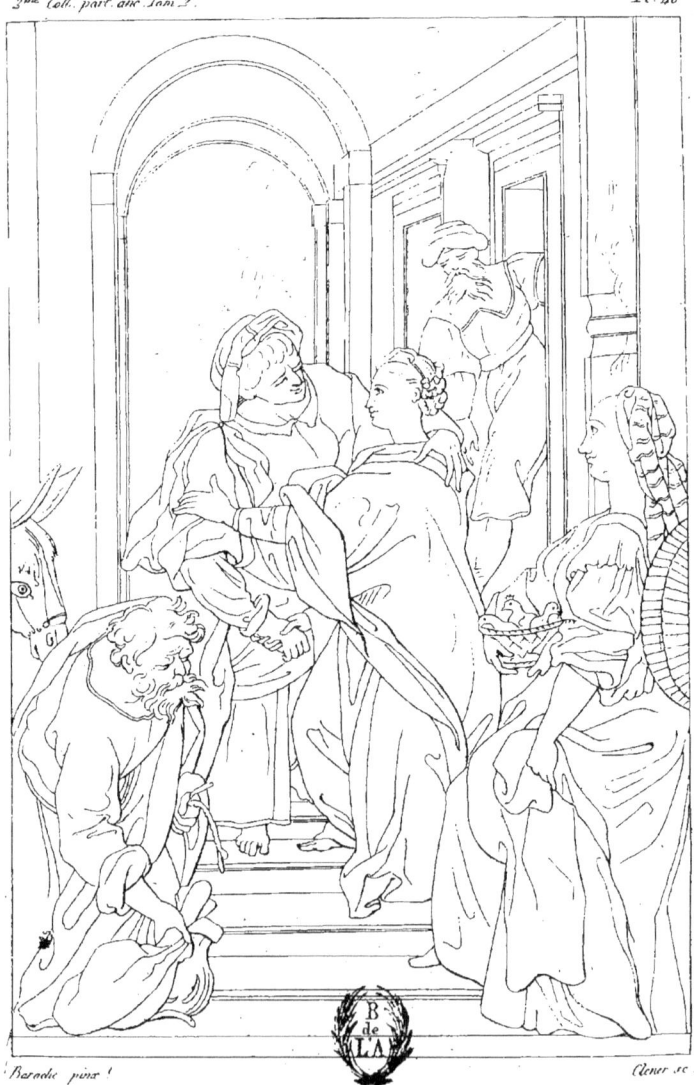

Planche quarante-sixième. — *La Visitation de la Vierge; Tableau de* Federigo Baroccio, *dit le* Baroche.

Il n'y a guère de peintres dont la manière soit aussi reconnaissable que celle du Baroche, parce qu'il en est peu qui aient moins varié leur style. On retrouve dans tous ses tableaux même goût de dessin, de coloris, de draperies, d'expression, même faire, même aspect général; et quoique les auteurs italiens, entre autres Lanzi, assurent que ce peintre n'exécutait rien sans consulter la nature, on ne peut se dissimuler que du moins il ne l'étudia que superficiellement, ou qu'il n'en prit que ce qui pouvait s'accommoder avec la manière expéditive, mais un peu factice, qu'il avait adoptée; il crut cependant ne faire en cela que marcher sur les traces du Corrège, et de son temps (chose étonnante) il eut la réputation d'être le plus heureux imitateur de ce peintre inimitable.

Le Baroche a joui de la plus brillante réputation en Italie; mais c'était à une époque où l'art, qui avait singulièrement dégénéré depuis Raphaël et Jules Romain, commençait à se relever de son état de langueur, et à recourir à l'étude du vrai. Le Baroche fut un des artistes qui contribuèrent au retour du bon goût; il précéda de peu d'années les Caraches, dont l'école rendit depuis à la peinture une partie de son ancien éclat.

Le tableau dont nous donnons ici l'esquisse ornait à Rome l'église de Sainte-Marie *in Vallicella*, et avait pour pendant la Présentation, peinte par le même artiste. Bellori, qui a écrit la vie du Baroche, a donné

la liste de ses ouvrages ; ils sont très-nombreux et de grande dimension. On n'y compte qu'un sujet profane. Les sujets religieux semblaient convenir plus particulièrement au pinceau d'un homme dont toutes les affections respiraient la douceur, la piété et la modestie.

Les élèves du Baroche se sont répandus dans le duché d'Urbin et dans les villes voisines. Quoiqu'ils aient été en grand nombre, aucun d'eux n'a possédé la finesse et la grâce du maître, ni la fraîcheur de son coloris ; ils en ont seulement exagéré les défauts par l'abus des teintes rouges et des teintes azurées, et par une excessive mollesse des contours, noyés dans les fonds avec une affectation particulière.

Le Sueur pinx. Clener sc.

Planche quarante-septième. — *La Salutation Angélique;*
Tableau de Le Sueur.

Ce tableau, comme tous ceux qu'a produits Le Sueur, se fait remarquer par la simplicité de la composition, l'élégance et la noblesse des formes, la grâce et la douceur de l'expression, le grand goût des draperies, la facilité et la fermeté du pinceau; il réunit à tous ces avantages un bel effet de lumière, et une chaleur de coloris qu'on ne retrouve pas dans tous les ouvrages du même maître.

Les figures de ce tableau sont de grandeur naturelle.

Planche quarante-huitième. — Ulysse; Statue en marbre du Musée Napoléon.

Thétis, mère d'Achille, instruite par les oracles qu'on ne prendrait jamais Troie sans le secours de ce jeune prince, mais qu'il périrait sous ses murs, l'envoya, en habits de fille, et sous le nom de Pyrrha, à la cour de Lycomède, roi de Scyros. Lorsque les princes grecs se rassemblèrent pour aller au siége de Troie, Calchas leur indiqua le lieu de la retraite d'Achille. Ulysse s'y rendit, déguisé en marchand, et présenta aux femmes de la cour de Scyros des bijoux et des armes. Achille se trahit lui-même en préférant les armes aux bijoux, et Ulysse l'emmena au siége de Troie.

C'est sous le déguisement, dont il est fait mention dans la fable, que l'auteur de cette statue a représenté le roi d'Ithaque. Il tient une épée dans sa main droite, et de la gauche une cassette remplie d'objets précieux; une longue tunique, un manteau court, composent l'habillement sous lequel il veut rester inconnu. Il paraît examiner avec attention les mouvemens et pénétrer les inclinations du jeune fils de Pelée.

Cette statue, bien exécutée, et d'un caractère sévère, fait partie et est la dernière de cette suite de onze figures en marbre, dont nous avons successivement donné l'esquisse dans le volume précédent. Nous rappelons pour la dernière fois, à nos lecteurs, que ces figures, selon toute apparence, représentaient les neuf Muses, conduites par Apollon Cylharède, habillé en

femme ; mais que les sculpteurs modernes qui les ont restaurées, n'y ayant pas retrouvé les symboles qui devaient les caractériser, en avaient composé la fable d'Achille, reconnu par Ulyse à la cour de Lycomède.

Cette suite de statues provient des conquêtes de 1806, et furent, à cette époque, exposées momentanément dans la galerie d'Apollon, en attendant leur destination ultérieure.

Planche quarante-neuvième. — *Le Maître d'Ecole ;*
*Tableau d'*Adrien van Ostade.

Adrien van Ostade, né à Lubeck en 1610, entra de bonne heure à l'école de François Hals. Il y connut Brauwer, son condisciple, et se lia avec lui d'une étroite amitié. Les conseils de ce dernier furent même d'un grand secours à Adrien, qui se sentant du penchant pour la manière de Brauwer, et également porté vers celle de Téniers, fut détourné de l'une et de l'autre par son ami. Brauwer lui fit entendre qu'en se rendant imitateur on reste inférieur à son modèle, que de plus on acquiert moins de gloire, et qu'on doit toujours avoir la crainte de la concurrence.

Adrien Ostade se livra donc à son génie, si l'on peut donner le nom de génie à l'art de mettre en scène des personnages dont les caractères, les formes, les costumes n'offrent que les idées les plus communes. Du moins, il faut avouer qu'Ostade porta aussi loin qu'on peut le desirer le goût propre à ce genre de composition. Ses figures sont d'une simplicité et d'une naïveté admirables, et rendues avec tant d'esprit et de finesse, qu'on oublie qu'au lieu d'embellir la nature, ou du moins de la présenter sous son aspect le plus favorable, il n'a fait le plus souvent que l'appauvrir et l'enlaidir.

Le coloris d'Ostade est chaud et vigoureux, moins clair, mais aussi vrai que celui de Téniers ; ce dernier groupait mieux ses figures. Ostade était plus fini, mais il n'entendait pas aussi bien la disposition de

ses plans, et quelquefois il a placé son point de vue si haut, ou plutôt son point de distance si peu éloigné, que ses intérieurs en paraissent bizarres, et sembleraient ridicules, s'il n'avait masqué ce défaut de goût par des détails très-précieux.

Adrien van Ostade a fait quelques gravures à l'eau-forte, elles ont l'esprit de ses dessins et l'effet de ses tableaux, et sont fort recherchées des amateurs. Peu de peintres ont travaillé avec autant d'assiduité, et le grand nombre de ses ouvrages n'a point nui à leur perfection. Descamps, dans son *Recueil des Vies des Peintres Flamands*, ne cite que *quelques-uns des principaux tableaux de ce maitre*, et cependant il en compte environ 80. Il y a peu de cabinets un peu importans où l'on n'en voie quelqu'un de sa main. Ostade mourut à Amsterdam en 1685, âgé de 75 ans.

Il n'entrait pas dans le plan de cet ouvrage d'y insérer le trait des tableaux de genre. Nous avons fait exception pour celui-ci, dont le sujet est plein de naïveté et d'originalité. Au surplus, le tableau est l'un des plus capitaux de l'artiste.

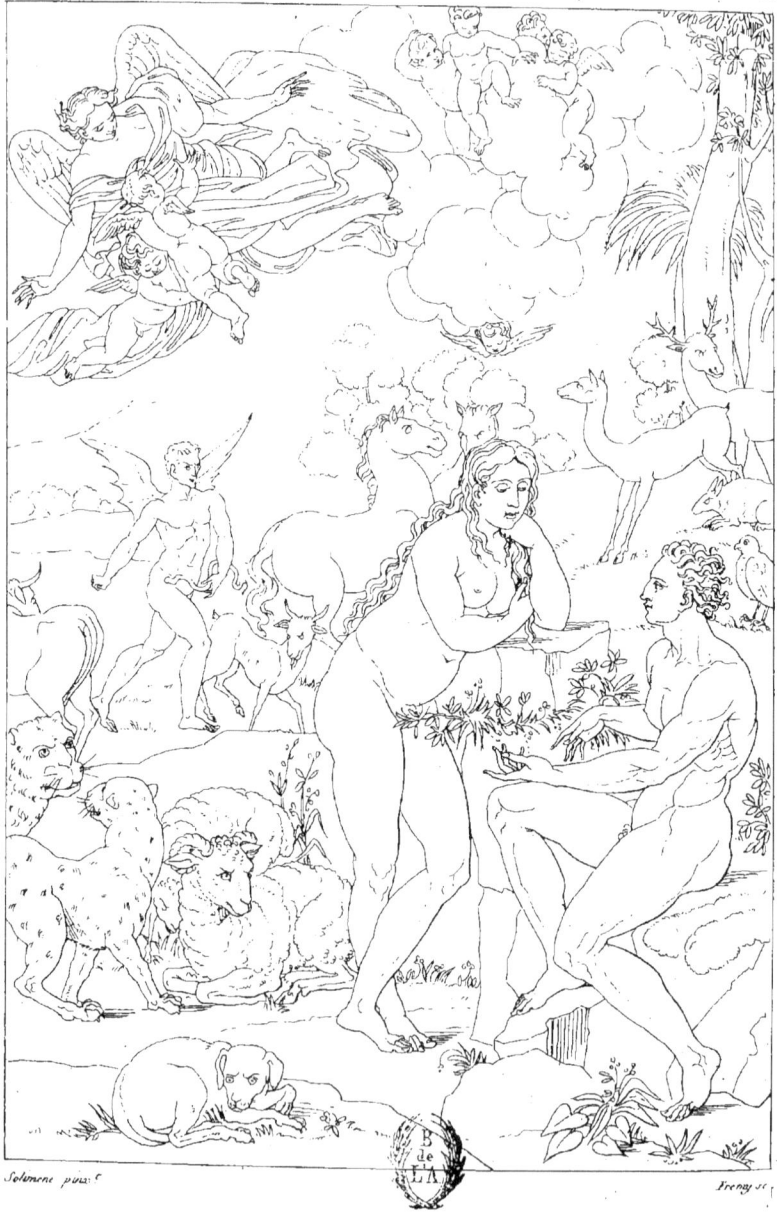

Planche cinquantième. — *Satan épie le moment favorable pour tenter Adam et Eve;* par François Solimène.

Au milieu de divers animaux qui se jouent autour d'eux, Adam et Eve s'entretiennent paisiblement dans les jardins d'Eden; ils jouissent de la plus grande sécurité. Mais Satan, sous la forme humaine, et tenant en main le serpent dont il doit emprunter la figure, épie un moment favorable pour tenter nos premiers parens et les porter à la désobéissance. Plusieurs groupes d'Anges qui s'élèvent dans les airs, semblent attendre cet évènement qui va changer les destinées du genre humain.

Ce petit tableau, dont le paysage pourrait offrir plus de richesse et de fraîcheur, est d'un dessin correct et d'une couleur très-suave. C'est le seul que l'on voie au Musée de la main de Solimène, et toutefois il ne faudrait pas juger, d'après cette légère composition, un peintre qui a joui de la plus grande célébrité par la facilité de son pinceau, et sur-tout par le nombre autant que par la grandeur de ses ouvrages.

François Solimène, d'une ancienne famille originaire de Salerne, naquit en 1657, dans la ville de *Nocerra de Pagani*, territoire de Naples. Son père, bon peintre et homme de lettres, destinait son fils à l'étude des lois; mais le jeune François, à l'insçu de ses parens, passait les nuits à dessiner, et les jours à étudier. Enfin il eut la liberté de se livrer à ses travaux favoris, et après avoir passé deux années sous la discipline de son père, il partit pour Naples, en 1674, âgé de 17 ans,

et se mit sous la direction de Francesco de Maria, qui passait pour un excellent dessinateur ; il quitta ce maître au bout de quelques jours, et se livra à lui-même. Il puisa ses principes de composition et de clair-obscur dans les ouvrages de Lanfranc et du Calabrois, de coloris dans ceux de Pietre de Cortone et de Luca Giordano ; enfin il consulta le Guide et Carle Maratte pour le goût des draperies. Né avec une imagination ardente, une admirable facilité d'exécution, François Solimène eût peut-être atteint le premier degré de son art s'il eût été plus sévère dans le choix de ses maîtres, plus exact, plus profond dans sa manière d'étudier la nature ; mais à l'époque où il vécut, la peinture commençait à dégénérer, à perdre de l'éclat que lui avait rendu l'école des Caraches ; Solimène céda à la mode, et se borna à satisfaire une génération d'amateurs dont le goût était peu difficile. Il acquit une fortune égale à sa renommée, et après avoir produit une quantité immense de travaux de toute espèce, il mourut dans une de ses maisons de campagne, près de Naples, en 1747, âgé de 88 ans.

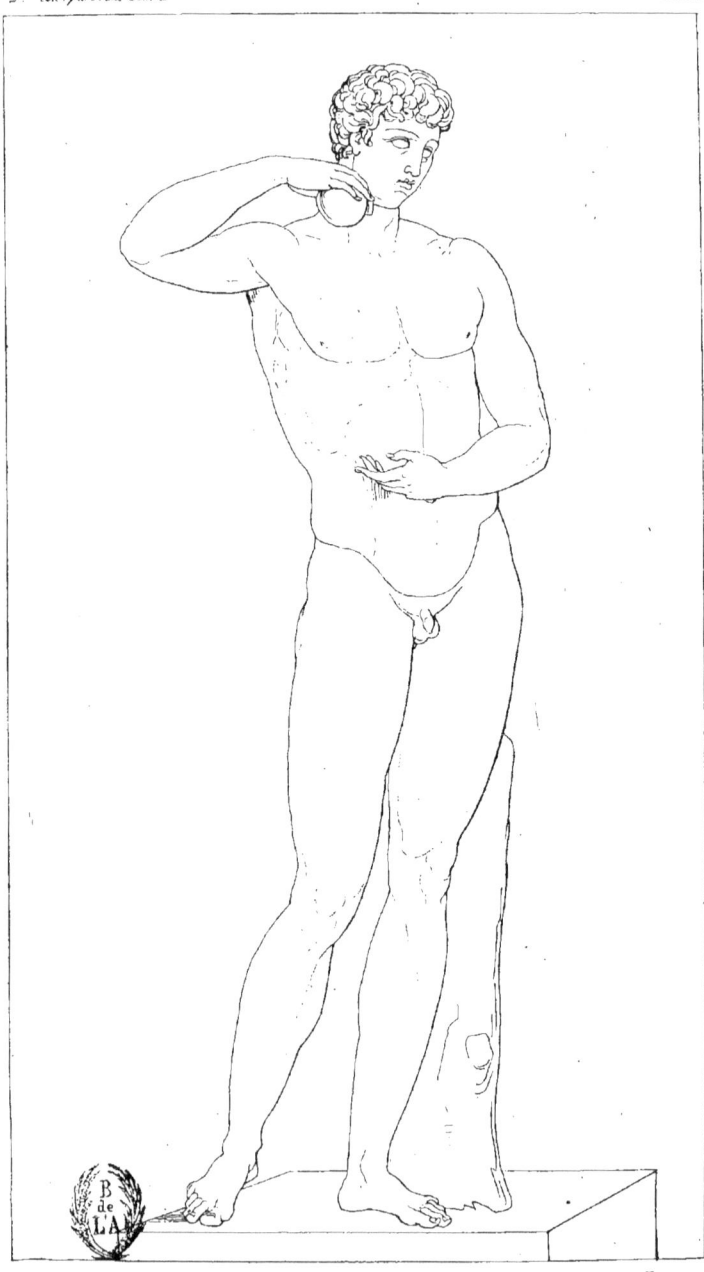

Planche cinquante-unième. — Athlète ; Statue du Musée Napoléon.

Cette statue en marbre, de moyenne proportion, provient des conquêtes de 1805 et 1806. Elle représente un athlète versant de l'huile sur sa main pour en frotter son corps, suivant l'usage des lutteurs et des pancratiastes.

A l'époque où cette figure fut apportée en France, elle fut exposée pendant quelque temps dans une des salles du Musée Napoléon. Elle est assez bien conservée et d'une agréable exécution.

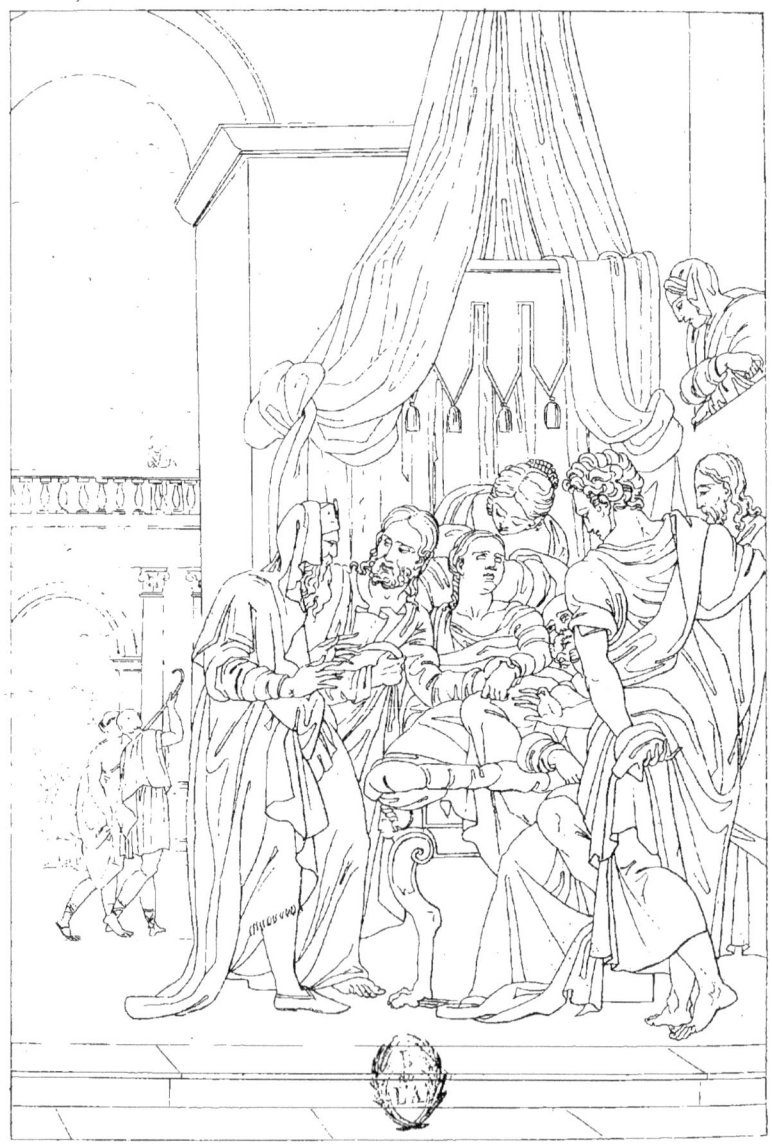

Planche cinquante-deuxième. — Jésus guérit la belle-mère de Pierre ; Tableau de Paul Véronèse.

« Jésus étant venu dans la maison de Pierre, vit sa belle-mère qui était au lit, et qui avait la fièvre ; lui ayant touché la main, la fièvre la quitta. »

A l'inspection du trait de ce tableau, on a quelque peine à se persuader qu'il soit de la main du maître auquel il est attribué, et quelques personnes seront sans doute tentées de le prendre pour un de ces *pastici* ou imitations que plusieurs peintres de différentes écoles se sont plu quelquefois à produire, soit pour leur amusement, soit pour tromper les amateurs. En effet, il est difficile de reconnaître dans ce tableau la manière de Paul Véronèse ; ce n'est que dans certaines parties, et sur-tout dans le ton local de deux ou trois figures, qu'on retrouve le coloris et la touche de ce peintre. Sans doute il aura cherché à changer, ou plutôt à anoblir son style, à donner de la correction à son dessin, de la dignité à ses caractères. Quoiqu'il en soit, ce très-petit tableau ne peut être considéré comme une esquisse, car il est touché avec beaucoup de soin ; on y trouve même un peu de sécheresse, comparativement aux ouvrages de moyenne dimension qui sont généralement reconnus pour être de la main de Paul Véronèse.

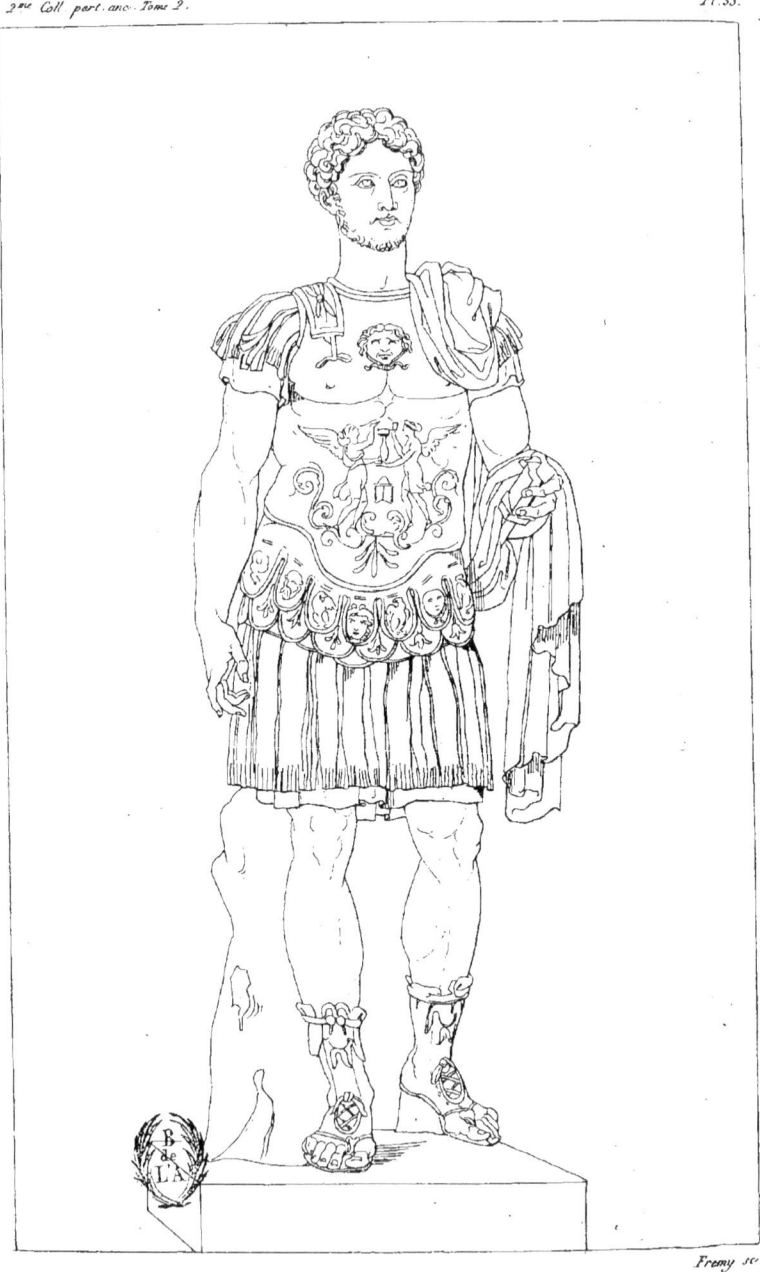

Planche cinquante-troisième. — Statue de Marc-Aurèle.

Cette statue colossale, exécutée en marbre, provient des conquêtes de 1806, et fait maintenant partie du Musée Napoléon. Elle est placée dans la salle des Empereurs.

Les médailles de Marc-Aurèle, frappées lorsqu'il n'était que César, et gendre de l'empereur Antonin Pie, l'ont fait reconnaître dans cette statue. Elle est ornée d'une cuirasse sur laquelle sont sculptées des victoires et des aigles. L'empereur a la main droite dans l'inaction, et tient dans la gauche une épée; son manteau est relevé sur le bras du même côté; sa chaussure est richement ornée.

Ce morceau, digne de l'époque où la sculpture grecque conservait encore toute son ancienne splendeur, a beaucoup souffert de l'injure des siècles. Un grand nombre de parties ont été entièrement restaurées, telles que la jambe droite et les deux bras; le cou est également un ouvrage de restauration; les parties antiques bien conservées sont d'un ordre supérieur.

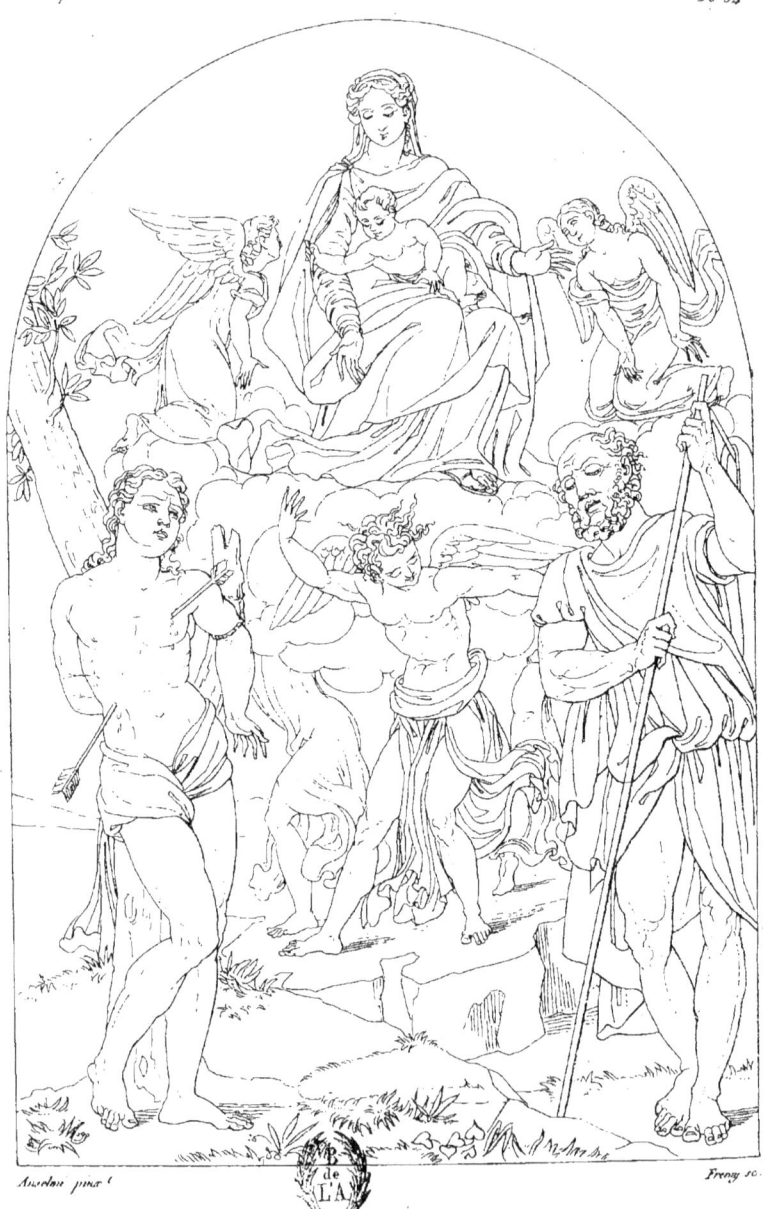

Planche cinquante-quatrième. — *La Vierge, S. Sébastien et S. Roch ; Tableau de Michel-Angelo Anselmi.*

La Vierge, resplendissante de gloire, est soutenue sur sur un nuage porté par trois Anges; deux autres Anges sont prosternés devant elle. L'enfant Jésus, assis sur les genoux de sa mère, envoie à S. Sébastien la palme due à sa persévérance dans la foi. Le saint martyr est attaché à un arbre et percé de flèches. De l'autre côté du tableau est S. Roch, qui paraît attendre la récompense que l'Ange sollicite en sa faveur.

Ce tableau, que quelques personnes attribuent à *Raffaello-Motta*, dit *Raffaëllino de Reggio*, offre en effet un faire différent de celui des deux tableaux que nous avons donnés précédemment sous le nom d'Anselmi. Celui-ci est d'un dessin dépourvu d'élégance, défaut plus choquant dans une composition dont les figures sont de grandeur naturelle, que dans un tableau de chevalet. La couleur en est ferme et vive ; mais le passage des masses de lumières aux masses d'ombres est brusque, et produit des oppositions exagérées, dont l'effet détruit toute intention d'harmonie.

Le Musée possède deux autres tableaux d'Anselmi ; le trait en a été publié dans la première collection de ces *Annales*, tom. 13, pl. 21 ; et tom. 16, pl. 13. On y a joint une notice sur ce peintre.

Le Musée ne possédant aucun tableau de Raffaëllino de Reggio, à moins, toutefois, que celui-ci ne soit effectivement de sa main, nous n'aurons aucune autre occasion de citer ce maître, né en 1550, et mort en 1578.

Il avait reçu les premières leçons de *Lelio di Novellara*, et alla ensuite à Rome, où il se forma un style particulier dans lequel il s'est fait remarquer. Les auteurs italiens qui ont parlé de Raffaëllino, disent qu'il ne lui a manqué qu'une plus profonde étude de dessin ; qu'il s'est distingué par le goût de la composition, le relief, la grâce et le moëlleux du pinceau, qualités peu communes aux peintres de son temps. Ses tableaux à l'huile sont rares; mais il a exécuté un grand nombre de sujets à fresque. Il peignit à Caprarole, en concurrence avec le Vecchi et les Zucchari. Raffaëllino mourut fort jeune, et d'autant plus regretté qu'il n'a laissé aucun élève digne de lui.

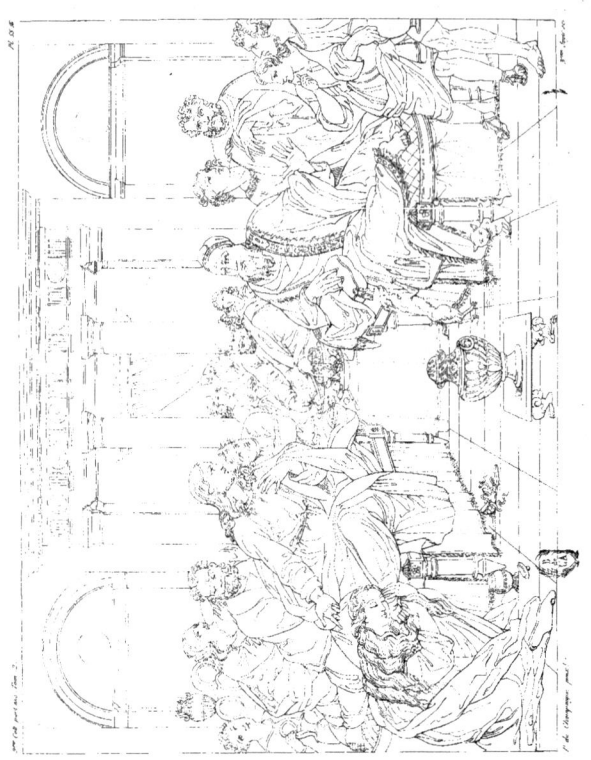

Planche cinquante-cinquième et cinquante-sixième. Le repas chez le Parisien ; Tableau de la galerie du Sénat, par Philippe de Champagne.

Ce tableau, l'un des plus soignés et des plus capitaux de Philippe de Champagne, offre à un degré éminent les qualités qui distinguent le talent de ce célèbre artiste, qualités auxquelles se mêlent quelques imperfections; un dessin correct, mais peu idéal, un bon goût de composition, dans laquelle on desirerait un style plus historique; des expressions naïves auxquelles il manque un degré de profondeur et de vivacité; un coloris vrai, une touche large, mais rarement animée. Ses portraits, genre de production qui tient de plus près à la simple imitation de la nature, sont d'une perfection rare, et peuvent se soutenir à côté de ceux des plus grands maîtres.

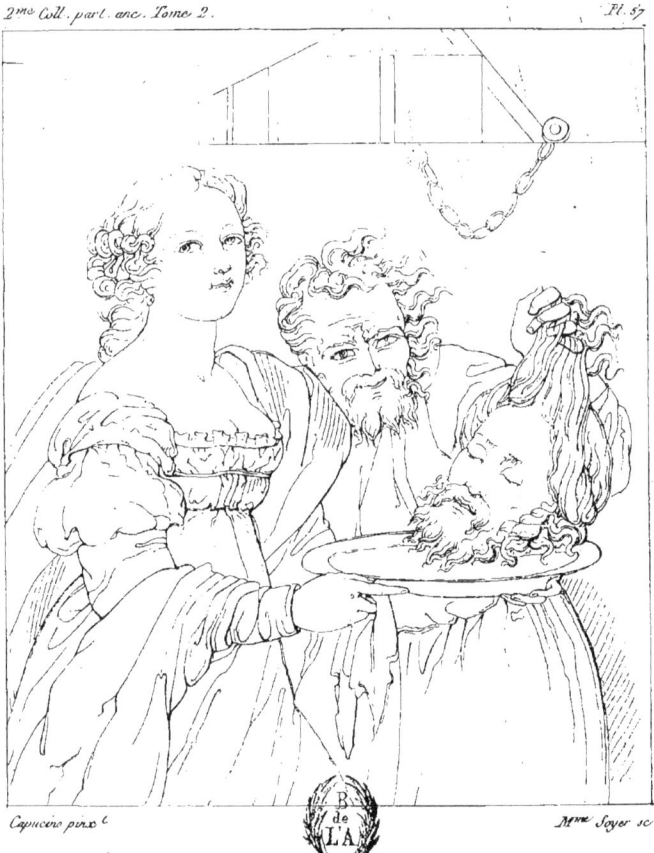

Capucino pinx.t M.me Soyer sc.

Planche cinquante-septième. — *La fille d'Hérodiade reçoit des mains du bourreau la tête de S. Jean-Baptiste; Tableau de* Bernardo Strozzi, dit *il Cappuccino.*

Le Musée Napoléon possède deux tableaux du Cappuccino. Nous avons inséré le trait du premier dans le 9ᵉ vol. de notre première collection, pl. 52.

Les figures de ces deux morceaux sont exécutées de grandeur naturelle. Le coloris en est large, lumineux, le pinceau moëlleux; mais les caractères manquent de noblesse. Le même défaut et les mêmes beautés se retrouvent généralement dans les ouvrages de ce maître. On en voit peu dans les cabinets particuliers. Il a principalement travaillé à fresque pour les grands édifices de Genève. Il jouit de son temps d'une grande considération; il mourut et fut enterré à Venise, et l'on plaça sur son tombeau l'inscription suivante: *Bernardus Strozzius, pictorum splendor, Liguriæ decus.* On compte parmi ses élèves Andrea Ferrari, Bernardo Carbone, Clementone et Francesco Cassana.

2.me Coll. part. anc. Tome 2. Pl. 56

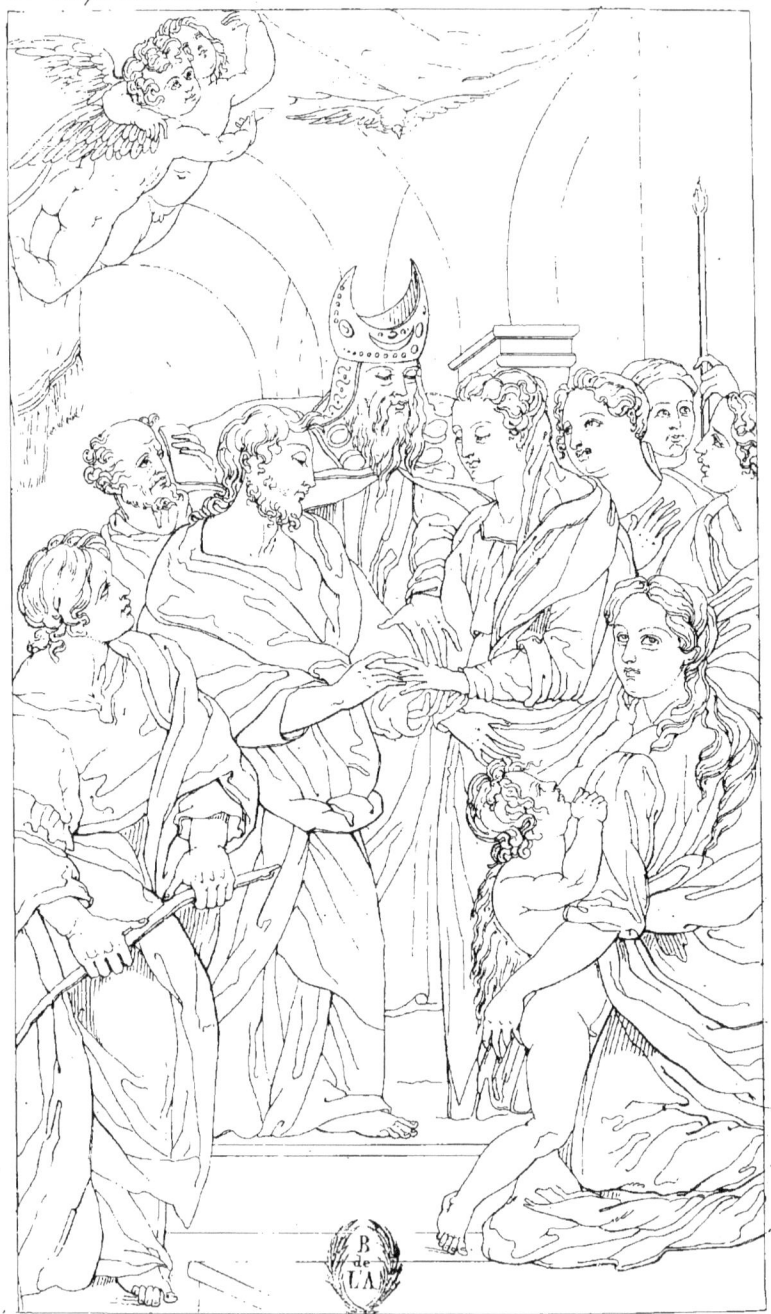

R. Procaccini, pinx.t M.me Soyer sc.

Planche cinquante-huitième. — Le Mariage de la Vierge;
Tableau du Musée, par Hercule Procaccini.

Ce tableau, dont les figures ont au moins six pieds de proportion, est le seul que le Musée possède d'Hercule Procaccini. Il représente le Mariage de la Vierge. Le grand-prêtre, placé derrière les deux époux, leur fait prononcer le serment de fidélité. S. Joseph présente à son épouse l'anneau nuptial. Sur le devant du tableau, à gauche, un des prétendans de Marie témoigne son dépit en brisant la verge demeurée stérile entre ses mains.

Ce tableau, qui rappelle la manière des Caraches, en offre le grandiose et la fermeté; mais il y a de la dureté dans l'exécution, et les lumières ne tombant que sur quelques parties isolées, telles que les têtes, contribuent à donner à cette composition, dont le fond est très-noir, un aspect triste et peu attrayant. La fierté du pinceau rachète une partie de ces défauts. Les deux anges qui soulèvent un rideau sont bien dessinés, d'une expression gracieuse et d'un beau coloris.

Hercule Procaccini le jeune, fils de Charles-Antoine, et petit-fils d'Hercule, chef de la famille des Procaccini, qui s'est distinguée dans la peinture, naquit à Milan en 1596. Il peignit d'abord des fleurs dans le goût de son père; mais étant devenu élève de Jules-César, son oncle, il composa des tableaux d'église. Sa bonne conduite, autant que ses talens, le fit estimer, et lui procura un grand nombre d'élèves. Il soutint l'académie dont Jules avait été le chef, et vécut avec

honneur jusqu'à l'âge de 80 ans. Hercule Procaccini a beaucoup travaillé. Si ses tableaux ne furent pas aussi recherchés à Milan que ceux de quelques autres artistes, ils y furent néanmoins assez favorablement accueillis. Hercule Procaccini est mort en 1676.

2.me Coll. part. anc. Tome 2. Pl. 59.

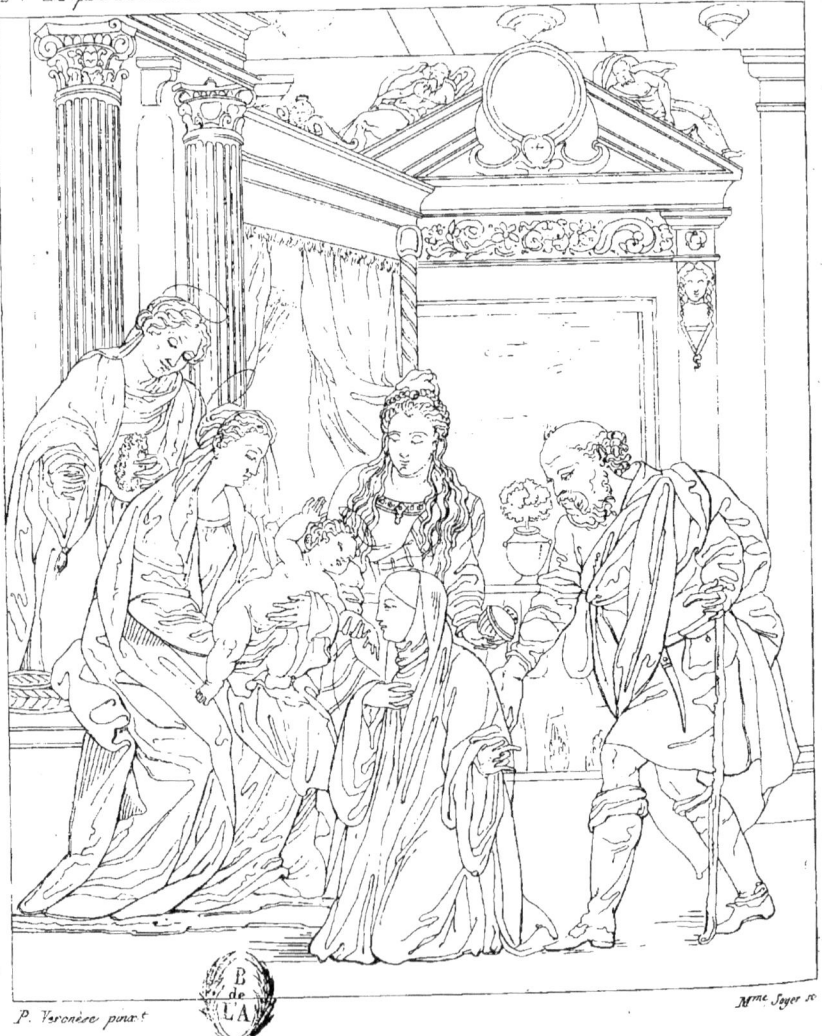

P. Veronese pinx.t M.me Soyer sc.

Planche cinquante-neuvième. — *La Vierge et l'Enfant Jésus, S. Joseph, Sainte Élisabeth, la Madeleine, une Religieuse; Tableau du Musée,* par Paul Véronèse.

La Madeleine soulève la main de l'Enfant Jésus et la donne à baiser à une Religieuse que S. Joseph présente au Sauveur. Sainte Élisabeth, placée derrière la Vierge, forme une couronne d'une guirlande de fleurs.

Cette composition, toute mystique, est du nombre de celles que les peintres du meilleur temps des écoles italiennes ont tant répétées, pour complaire aux personnes qui les leur faisaient exécuter. Il serait superflu d'en relever ici les inconvenances et les anachronismes, et l'on ne doit en considérer que l'exécution. Ce petit tableau, dont les figures ont à-peu-près douze pouces de proportion, est le pendant de celui qui a été donné dans ce volume, planche 52, page 3; mais ce dernier retrace beaucoup plus évidemment le style de Paul Véronèse. On y retrouve le ton local, les oppositions, le pinceau ferme et moëlleux, et le genre d'effet qui caractérise la manière très-connue de ce maître.

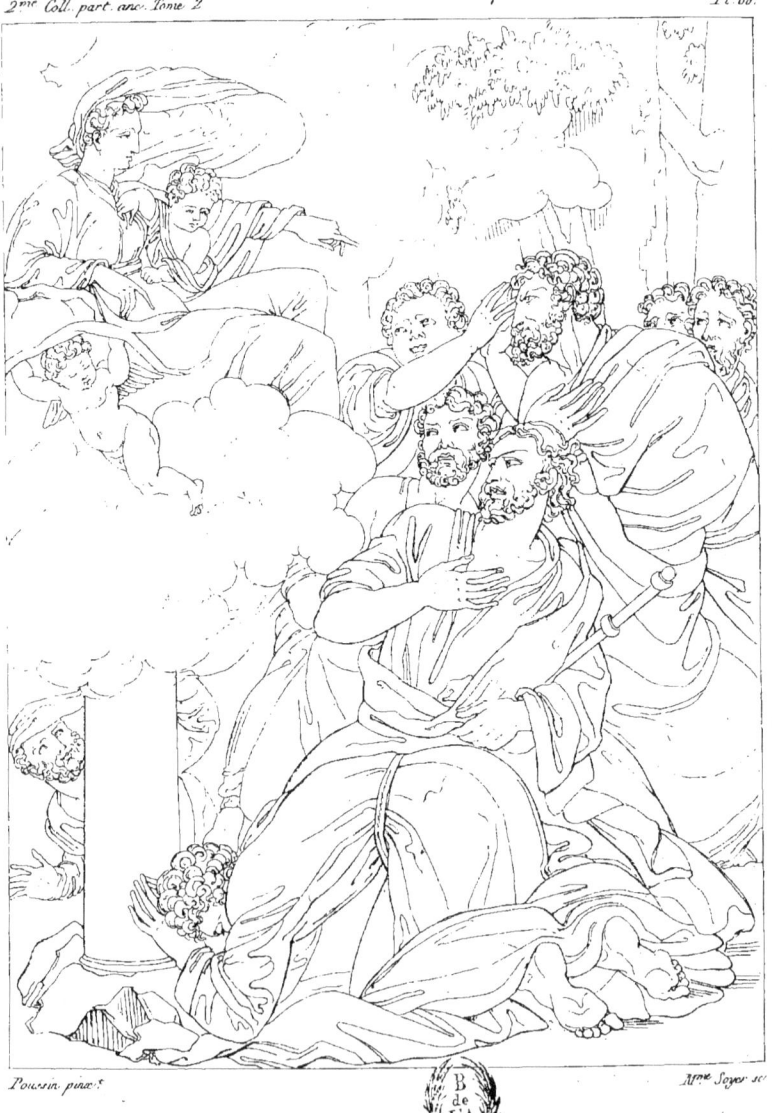

Planche soixantième. — *La Vierge apparaît à S. Jacques le Majeur ; Tableau du Musée*, par N. le Poussin.

Les légendaires rapportent que S. Jacques le Majeur, étant un soir sur les bords de l'Ebre, en Espagne, reçut de la Vierge, qui vivait encore sur la terre et lui apparut sur une colonne de jaspe, l'ordre d'édifier en ce lieu une église; ils ajoutent que le saint apôtre fit construire une chapelle où l'on conserva la colonne de jaspe.

Le petit nombre de tableaux que le Poussin a exécutés dans cette proportion suffit pour prouver que, s'il se fut adonné à peindre des sujets de grande dimension, il s'y serait distingué comme dans ceux d'une moindre étendue. Celui dont nous donnons ici l'esquisse est d'un caractère élevé, d'une exécution large, et, sous ce double rapport, peut être comparé aux belles compositions de l'école des Caraches. Le coloris n'en est pas brillant, il est austère, et l'effet général est ferme, sans dureté. Le dessin a peu d'idéal, mais il est correct, et le groupe de la Vierge et de l'Enfant Jésus est d'un très-beau style. La partie supérieure du tableau est d'une exécution vigoureuse et piquante.

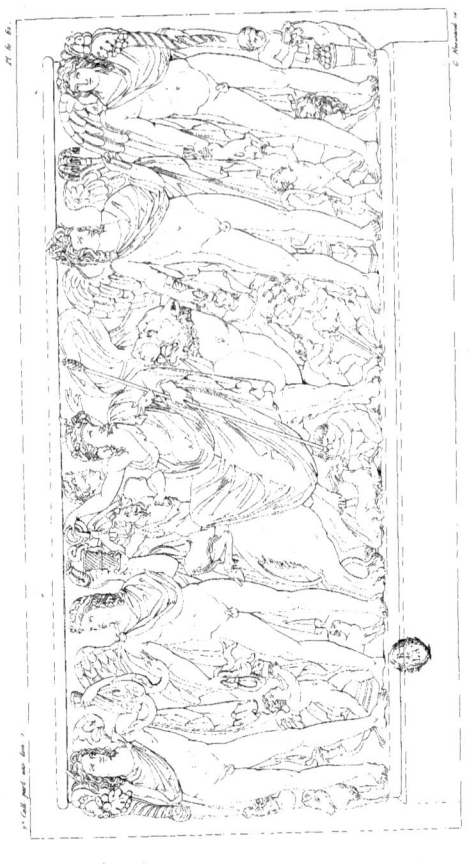

Planches soixante-unième et soixante-deuxième. — Bacchus considéré comme emblême du Soleil et comme dieu des Saisons ; bas-relief du Musée des Antiques.

Ce bas-relief, remarquable par sa composition, par une exécution hardie, une conservation parfaite, offre plus de beauté dans le caractère général que de correction dans le dessin, de noblesse dans les têtes et de finesse dans les détails. Il fait partie des conquêtes de 1806, et a été apporté de Berlin. Il formait autrefois le devant d'un sarcophage. P. S. Bartoli l'a gravé dans son recueil publié sous le titre de *Admiranda Romæ, etc.*

Bacchus, considéré comme emblême du Soleil et comme dieu des Saisons, est assis sur une panthère ; il verse du vin dans un vase nommé *rithon*, placé dans la main d'un satyre qui porte une outre. Les génies des quatre Saisons environnent Bacchus. Le premier, à gauche, est l'Hiver, avec des oies, et couronné de roseaux ; le second est le Printemps, couronné de fleurs avec des festons dans les mains ; le troisième, l'Eté, couronné d'épis de blé, tenant la faucille des moissonneurs ; le quatrième, l'Automne, avec le symbole des vendanges. Le fond est rempli de figures accessoires, qui sont toutes relatives à Bacchus, tels que des Satyres et des Faunes qui jouent avec des panthères et des boucs, animaux consacrés à ce dieu.

2.° Coll. part. anc. tom. 2. Pl. 63.

Augustin Carache pinx.t *Clener sc.*

Planche soixante-troisième. — *La Vierge monte au Ciel, environnée de la hiérarchie céleste; Tableau du Musée, par* Annibal Carache.

Un style de composition grand et noble, des caractères vrais, des draperies jetées largement et ajustées avec beaucoup d'art, telles sont les beautés qu'on rencontre ordinairement dans les ouvrages d'Annibal Carache; elles se trouvent spécialement réunies dans ce tableau, l'un des plus beaux que l'on voie de ce maître au Musée Napoléon.

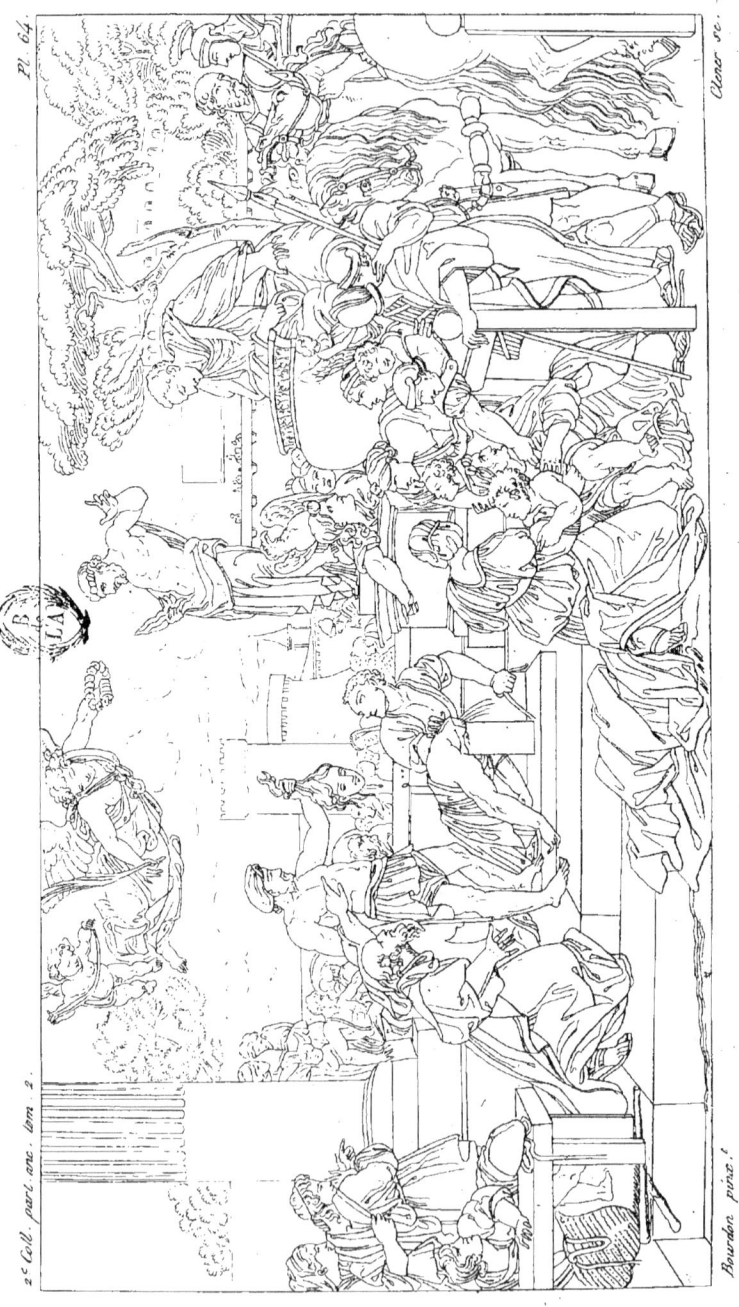

Planche soixante-quatrième.— *Le Martyre de S. Protais; Tableau du Musée, par S. Bourdon.*

Le consul Astasius, irrité de la résistance de S. Protais, le fait décapiter au pied de la statue de Jupiter, en l'honneur duquel il avait refusé de sacrifier.

Nous avons donné dans le tome XVI de ce recueil, première collection, pl. 57, page 113, un tableau de Le Sueur, dont le sujet représente le moment qui précède celui-ci : le consul Astasius faisant venir S. Gervais et S. Protais devant la statue de Jupiter, pour les contraindre à sacrifier. Ces deux tableaux avaient été peints pour l'église de St-Gervais à Paris, et avaient pour pendans deux tableaux de la main de Philippe de Champagne, représentant aussi deux sujets relatifs à ces saints. Le trait de ces deux derniers a été inséré dans les tome XI, pl. 71, et tome XVII, pl. 107.

Quoique Bourdon ait moins généralement réussi dans les grands tableaux que dans ceux de petite dimension, où brillent, au moyen d'une exécution facile, toute la vivacité des teintes, la légéreté et la finesse de la touche, et sur-tout la fermeté des masses, on retrouve néanmoins dans celui-ci une grande partie des qualités qui distinguent le talent de l'artiste, une composition très-pittoresque, des oppositions, du mouvement et de la variété.

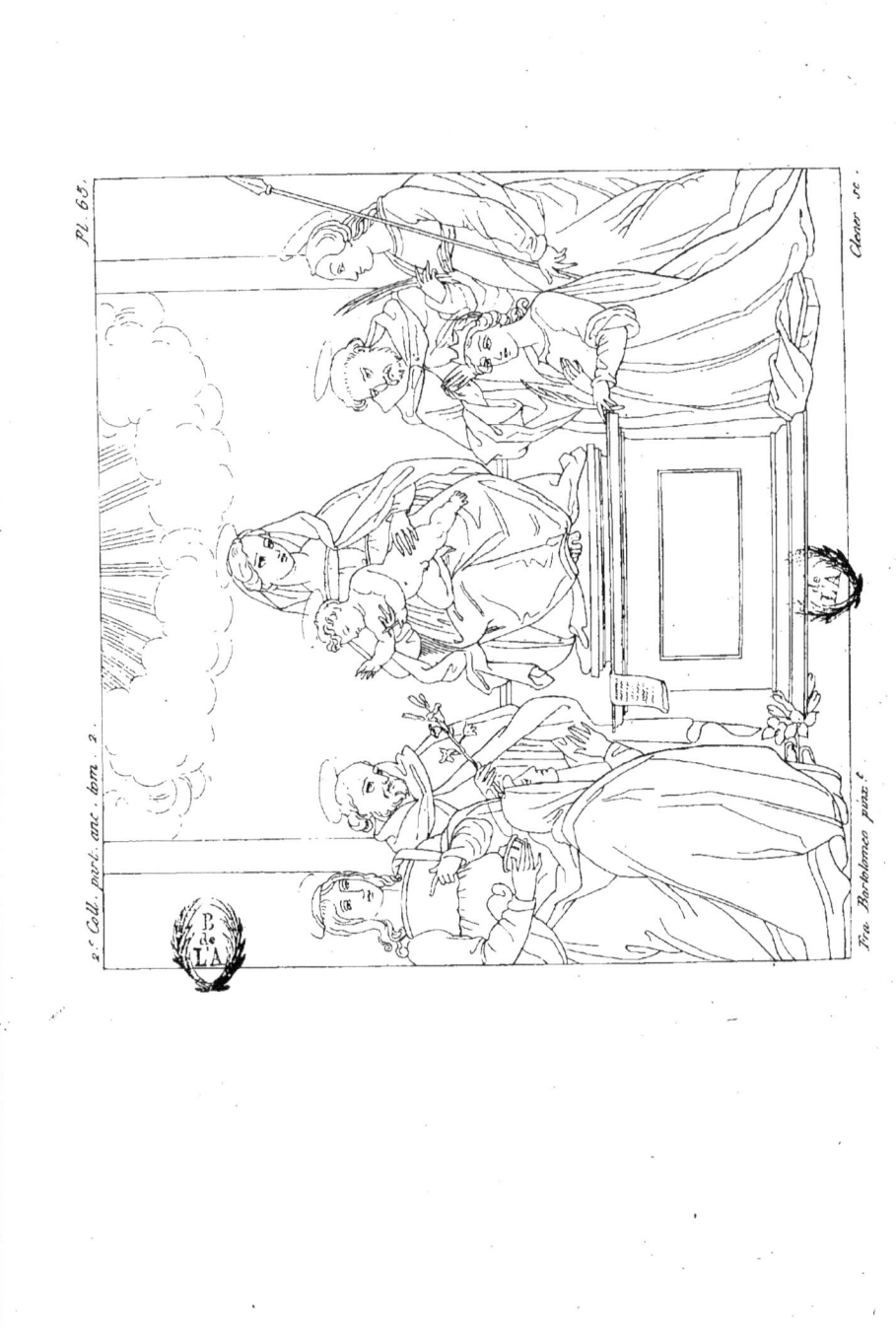

Planche soixante-cinquième. — *La Vierge et l'Enfant Jésus, accompagnés de plusieurs Saints; Tableau du Musée, par* Fra Bartolomeo.

La Vierge, assise sur son trône, tient sur ses genoux l'Enfant Jésus, qui donne sa bénédiction à S. Dominique, à la Madeleine, à Sainte Catherine de Sienne, à Sainte Cécile, et à S. Pierre, inquisiteur et martyr.

Si la date de ce tableau, peint en 1510, n'était pas connue, on le croirait un des premiers ouvrages de Fra Bartolomeo, parce qu'on n'y retrouve pas le grandiose et la fermeté qui distinguent plusieurs de ses compositions peintes à la même époque, ou même à une époque antérieure. On peut citer entre autres son fameux tableau de S. Marc l'évangéliste, dont nous avons donné l'esquisse dans ce recueil, tome XI de la première collection, pl. 55.

Le tableau de la Vierge sur son trône présente une disposition symétrique, comme la plupart des compositions du temps de Fra Bartolomeo. Les figures de celle-ci ne sont pas tout-à-fait de grandeur naturelle; elles offrent une grande naïveté de caractères, une certaine grâce d'expression, de la douceur dans les teintes et dans l'effet, ou plutôt dans l'aspect général, car l'effet du tableau est de la plus grande simplicité. Sous le rapport de l'exécution, il est médiocrement fini.

2.º Coll. part. anc. tom. 2. Pl. 66.

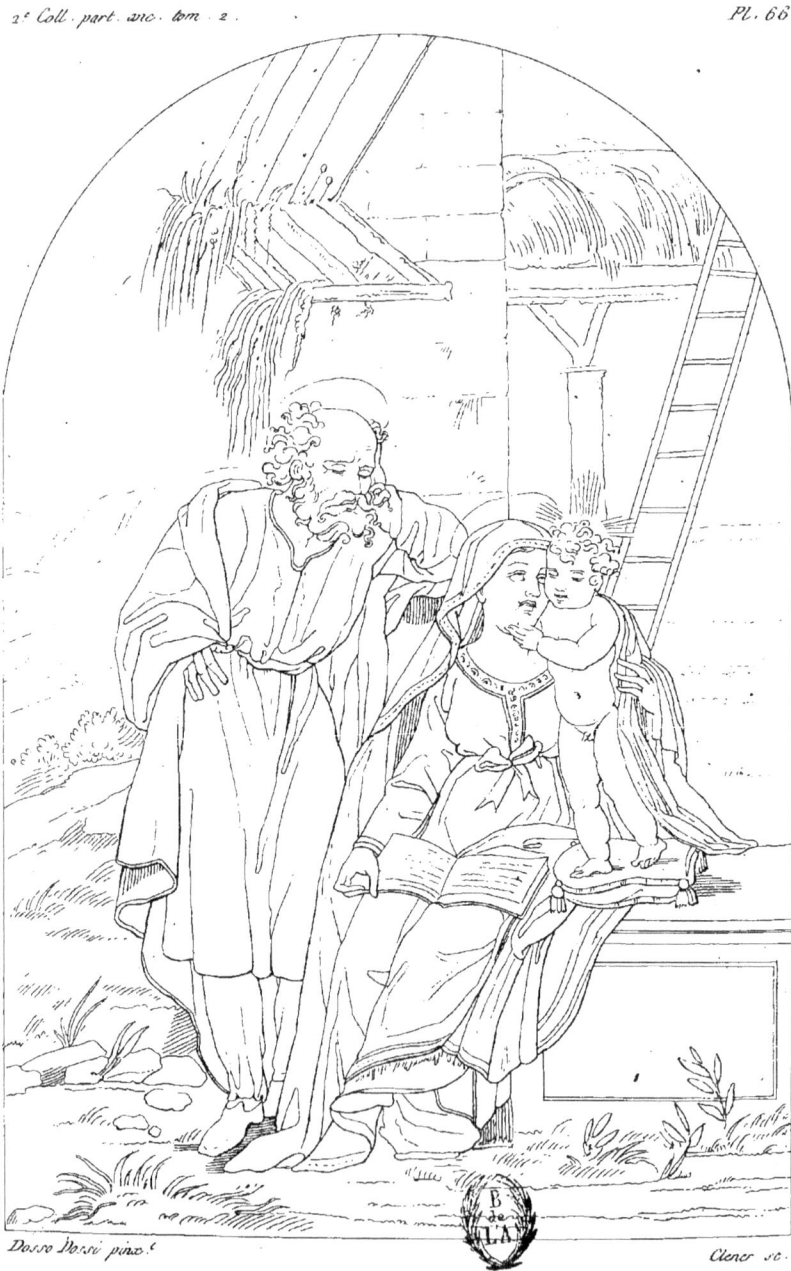

Dosso Dossi pinx.t Clener sc.

Planche soixante-sixième. — S. *Joseph considère l'Enfant Jésus caressant la Vierge* ; *Tableau du Musée*, par Dosso Dossi.

Vers le milieu du seizième siècle, l'école de Ferrare commença à tenir un rang parmi celles de l'Italie, et l'on peut regarder comme ses fondateurs Dosso Dossi, Jean-Baptiste son frère, et Benvenuto de Garofolo. Cet honneur est peut-être aussi dû en partie au duc Alphonse d'Este, qui encouragea ces artistes, les occupa constamment, et les fixa dans leur patrie, où ils formèrent des élèves dignes d'eux. Ce prince, dont le nom a été célébré par les poètes les plus distingués, accorda aux arts une protection particulière, et ce fut à sa cour que l'on vit ensemble le Titien occupé de ses chefs-d'œuvre, et l'Arioste lui communiquant ses idées nobles et poétiques. Jean Bellin, parvenu à un âge très-avancé, avait laissé dans le palais de Ferrare plusieurs ouvrages imparfaits. Le Titien fut chargé de les terminer, et fit en même temps pour le duc des peintures à fresque et des tableaux à l'huile, entre autres le portrait du prince et de la princesse, et ce fameux tableau du Denier de César, que l'on cite comme un des plus beaux de l'artiste. Le Titien le peignit en concurrence avec Albert-Durer.

De tels ouvrages étaient bien capables d'exciter l'émulation de Dosso et de son frère, et de contribuer à leur avancement. Après avoir reçu les premières leçons de Lorenzo Costa, ils passèrent six ans à Rome, et cinq autres années à Venise, où leur prin-

cipale occupation fut d'étudier les meilleurs maîtres et de peindre d'après nature. Les deux frères se perfectionnèrent chacun dans leur genre. Dosso, dans le genre historique, où Jean-Baptiste demeura toujours au-dessous du médiocre. Il n'en était pas moins présomptueux, méprisant son frère, avec qui jamais il ne put vivre en bonne intelligence, toutefois sans pouvoir se séparer de lui, parce que le prince les obligeait de travailler ensemble. Jean-Baptiste se conformait aux ordres du duc, mais à contre-cœur; ne parlait jamais à son frère; et lorsqu'il avait besoin de conférer avec lui sur leur travail commun, il le faisait par écrit. Disgracieux et mal fait de sa personne, Jean-Baptiste annonçait à l'extérieur son esprit difficile et son mauvais caractère. Son principal talent fut le paysage, et il y excella au point d'être placé dans ce genre au même rang que Lotto, Gaudenzio, Giorgion, et même le Titien.

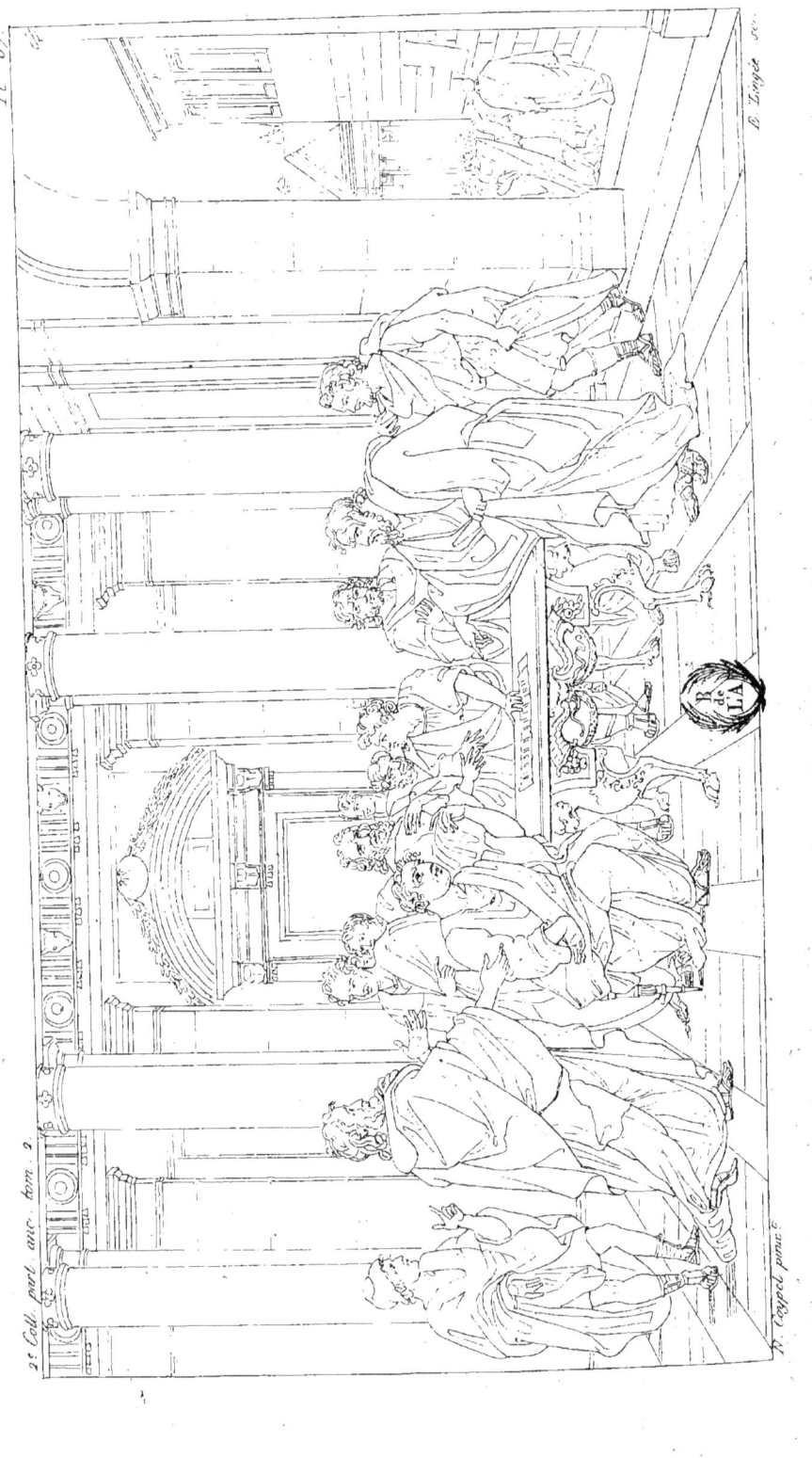

Planche soixante-septième. — *Solon prend congé des Athéniens; Tableau du Musée, par* Noël Coypel.

Solon, importuné par les personnes qui venaient chez lui louer ou blâmer ses lois, demander l'interprétation ou le retranchement de chaque article, prit congé des Athéniens pour dix ans, espérant que ce temps suffirait au peuple pour s'accoutumer à leur nouveau régime.

Ce tableau, joint à celui qui fait l'objet de la planche suivante, complète la collection des quatre sujets que Noël Coypel a peints de la même proportion, et que le Musée conserve comme l'une des meilleures productions d'un peintre estimé, et chef d'une famille féconde en artistes.

Deux de ces quatre sujets ont été insérés dans le tome XVI de la 1^{re} collection des *Annales*, pl. 5 et 40. Les deux articles annexés à ces planches contiennent tout ce que les bornes de ce recueil nous permettaient de dire sur le mérite de ces tableaux, sur la vie et sur les ouvrages, non-seulement de Noël Coypel, auquel ils sont dûs, mais sur les artistes qui ont porté le même nom. Il leur a manqué de paraître dans un temps où l'école française eût été imbue de principes plus sévères. Cependant Noël a possédé un bon style, et, sous ce rapport, ne doit point être confondu avec les autres Coypel, dont le Musée n'offre aucun ouvrage.

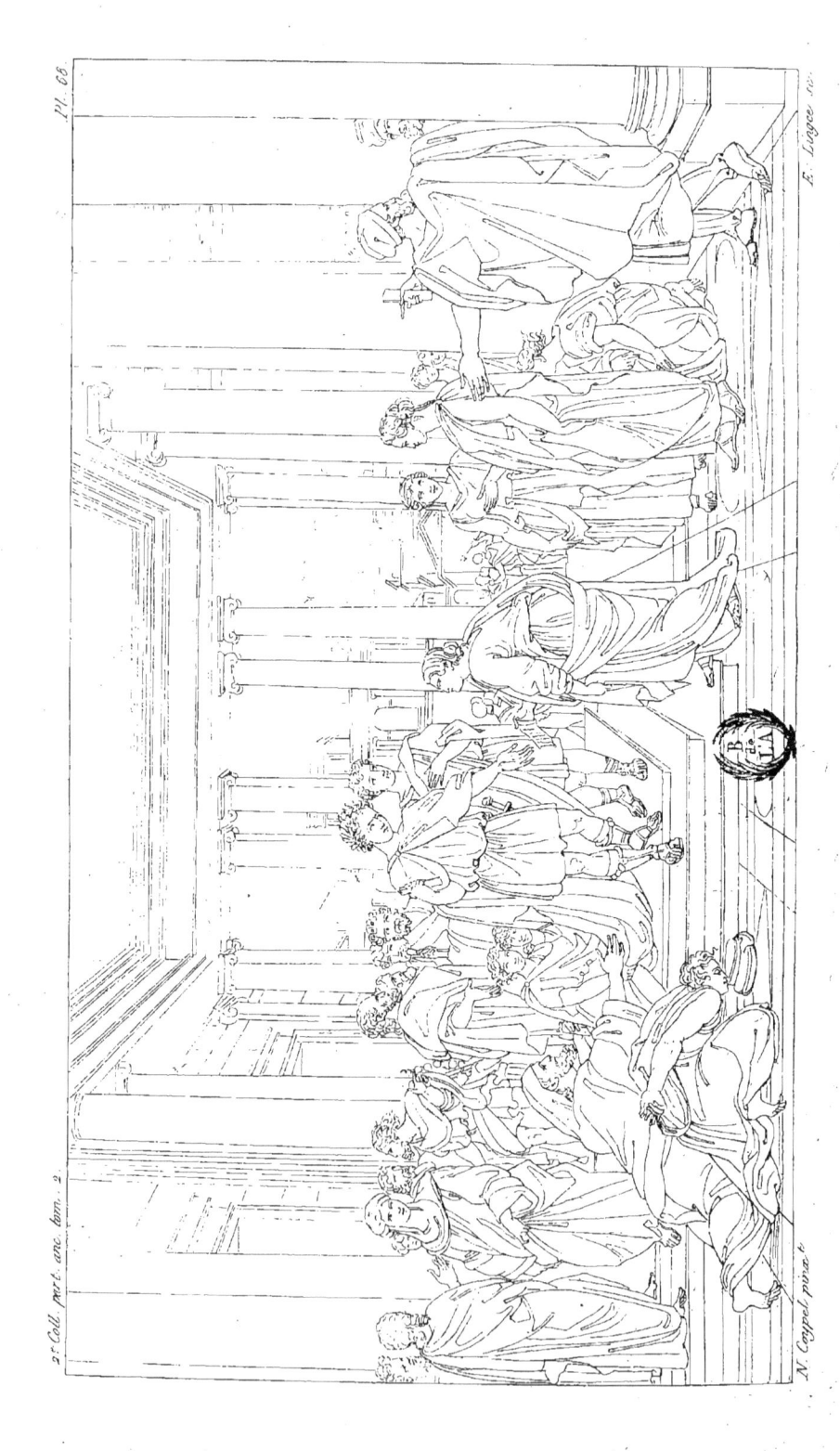

Planche soixante-huitième. — *Trajan donnant des audiences publiques; Tableau du Musée*, par Noël Coypel.

Trajan, au rapport de Pline, aimait la justice et la rendait lui-même; on le voit dans ce tableau tel que l'historien le présente, donnant des audiences publiques aux Romains et aux étrangers.

Ce tableau, le dernier de la suite dont il a été question dans l'article précédent, n'est pas le moins recommandable par le mouvement de la composition, l'ajustement des groupes, la variété et la noblesse de l'ordonnance générale.

Nous croyons devoir rappeler au lecteur que ces quatre tableaux sont d'une très-petite proportion: les figures ont tout au plus dix pouces.

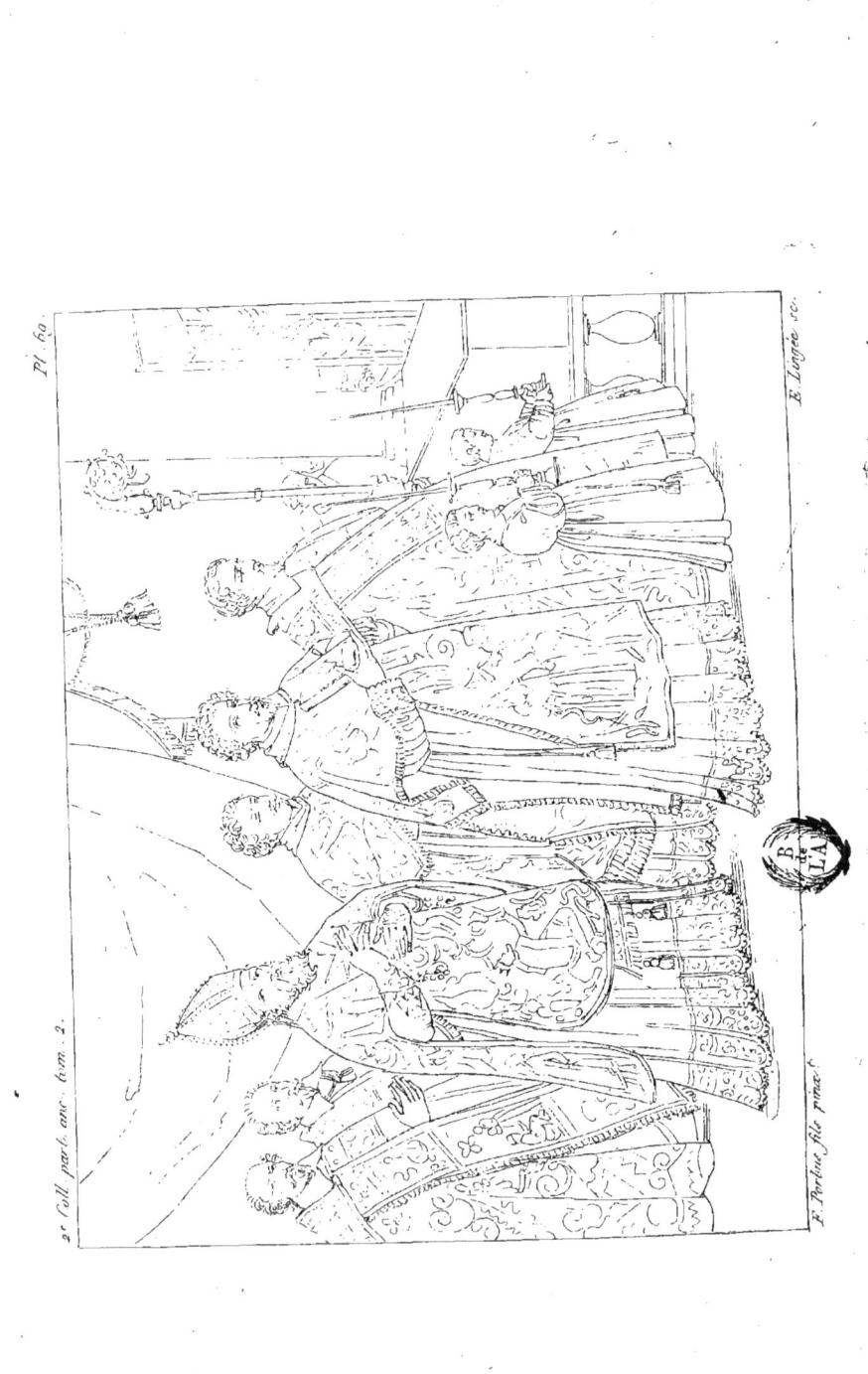

Planche soixante-neuvième. — Cérémonie religieuse;
Tableau du Musée, par François Porbus le fils.

Ce joli tableau, dont les figures ont environ un pied de proportion, représente une cérémonie religieuse dont le sujet n'est pas connu. A la simplicité qui règne dans l'expression des têtes, et à la vérité avec laquelle elles sont rendues, on doit présumer que le peintre n'a eu d'autre intention que de mettre en action plusieurs ecclésiastiques dont il voulait conserver la ressemblance.

Le coloris de cette esquisse traitée vivement, mais avec soin, a beaucoup d'éclat et de vigueur. Les accessoires sont riches et traités de main de maître.

Ce tableau est indiqué dans le catalogue du Musée comme étant de la main de François Porbus le fils. Le même catalogue annonce que quelques personnes l'attribuent à l'un des Nain, et qu'il est placé dans l'école française.

Louis et Antoine Le Nain, de Laon, étaient frères de Mathieu Le Nain, peintre fort estimé dans son genre, mort en 1648. Louis Le Nain mourut la même année, âgé de 55 ans, ainsi qu'Antoine.

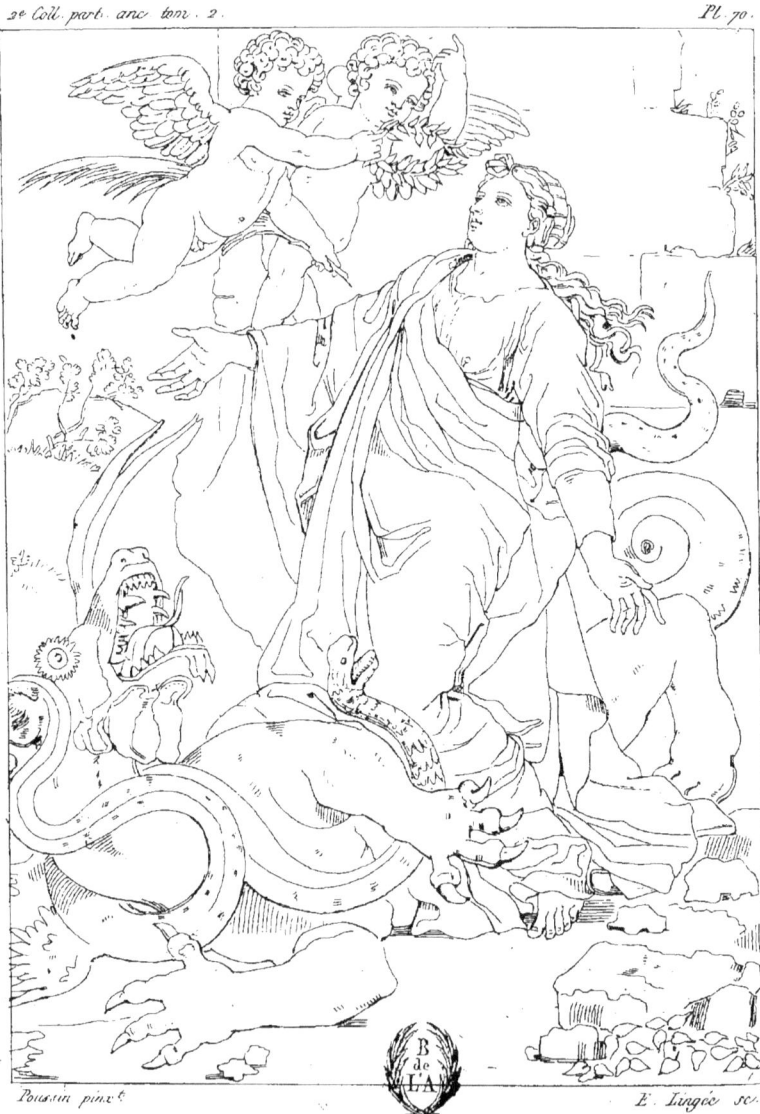

Poussin pinx.t E. Lingée sc.

Planche soixante-dixième. — *Sainte Marguerite; Tableau du Musée*, par N. Poussin.

Le Musée possède vingt-cinq tableaux du Poussin, au nombre desquels est son portrait, à l'âge de 56 ans. Six de ces tableaux, seulement, présentent des figures de grandeur naturelle, et il est d'autant plus heureux que ces six morceaux aient été réunis que nous n'en connaissons pas d'autres du même maître dans cette proportion. Ils ne sont pas moins recommandables, sous tous les rapports, que ses tableaux de chevalet; le Poussin y a développé le même talent, le même nerf, la même facilité; et l'on doit présumer que c'est pour sa propre commodité, ou pour pouvoir rendre un plus grand nombre de conceptions dans le même espace de temps, qu'il avait adopté des dimensions moyennes.

La figure de sainte Marguerite, dont cette planche offre le trait, est au moins de grandeur naturelle. Elle est posée sur le dragon, deux anges lui apportent la couronne et la palme réservée aux martyrs. Ce tableau est d'un grand caractère, d'un coloris vigoureux, d'une touche ferme et austère.

Nous avons eu occasion de dire précédemment que le trait étant destiné à faire connaître la pensée de l'artiste, et à donner une idée de son style et de l'ensemble de la composition, les conceptions nobles et sévères, aidées d'un dessin correct, et soutenues par une ordonnance majestueuse, conservaient leur caractère distinctif dans la gravure au trait, et que sous ces divers rapports le Poussin était peut-être le maître

dont l'œuvre gravé au simple trait subirait avec le plus de succès cette épreuve rigoureuse. Nous avons reconnu la vérité de cette observation. L'Œuvre complet du Poussin, dont le quatrième et dernier volume vient d'être terminé, a rempli l'attente des amateurs et des artistes, et forme l'un des recueils les plus intéressans que puisse fournir l'école française. (1)

(1) Œuvre complet du Poussin, gravé au trait, contenant environ trois cents compositions. Quatre volumes grand in-4°, cartonnés. Prix 100 fr. A Paris, chez C. P. Landon, rue de l'Université, n° 19, au Bureau des *Annales du Musée*.

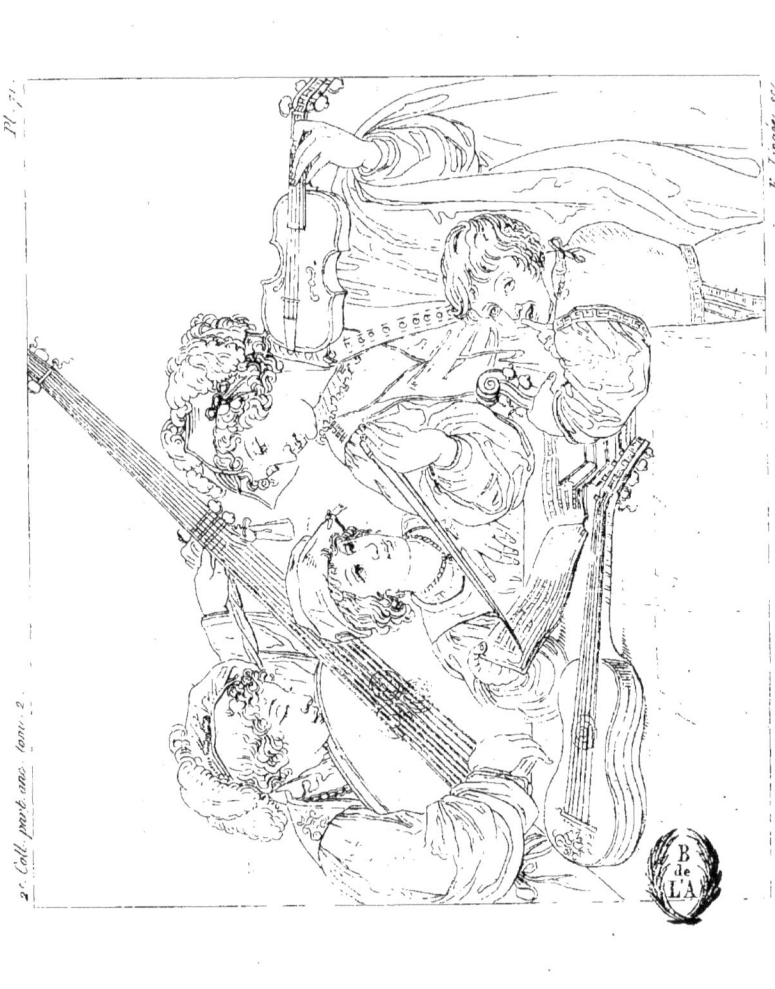

Planche soixante-onzième. — *Le Concert ; Tableau du Musée, par* le Dominiquin.

Ce tableau, qui faisait partie de l'ancien cabinet du roi, y était considéré comme un ouvrage du Dominiquin ; il a même toujours été désigné comme tel dans tous les catalogues, et notamment dans celui du Musée Napoléon ; mais on y a fait remarquer en même temps que ce tableau est attribué par quelques personnes à Leonello Spada, élève du Dominiquin ; en effet, en examinant au Musée quelques tableaux qui sont indubitablement de la main de Spada, on est fondé à élever quelques doutes sur la véritable origine de celui-ci. Cependant, comme il a toujours été cité comme un ouvrage du maître, nous n'avons pas cru devoir changer une indication d'autant moins importante que le mérite du tableau est le point essentiel. Il représente quatre jeunes gens qui se disposent à exécuter un concert ; le plus âgé enseigne à celui qui tient le livre ce qu'il doit faire, et le plus jeune, en posant son doigt sur sa bouche, paraît inviter les spectateurs au silence.

Le dessin de ces figures, qui sont de grandeur naturelle, est gracieux et très-correct. Les costumes sont aussi bien rendus que bien choisis. La touche est large, les contours sont arrêtés avec fermeté, mais sans sécheresse, et le ton général du tableau est brillant et vigoureux.

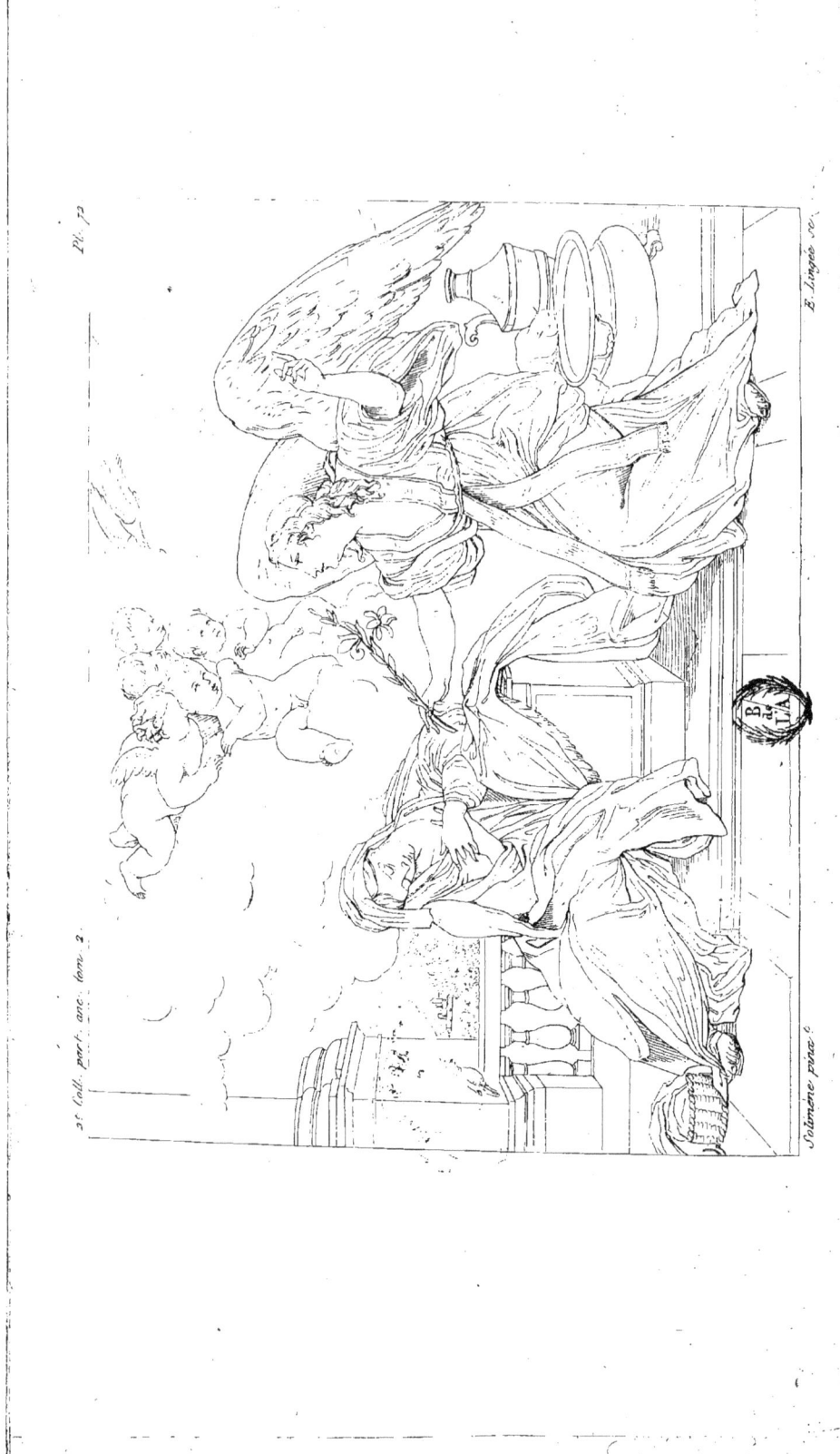

Planche soixante-douzième. — La Salutation Angélique;
Tableau du Musée, par Solimène.

La Vierge, assise sur une terrasse d'où l'on découvre au loin la campagne, reçoit la visite de l'Ange Gabriel; son maintien, ses traits annoncent une douce résignation à la volonté du Tout-Puissant; déjà même elle semble recevoir l'influence de l'Esprit saint qui, sous la forme d'une colombe, s'arrête au-dessus d'elle, enveloppé d'un nuage lumineux. Les Anges applaudissent à l'accomplissement de ce mystère.

Ce joli tableau est plus recommandable par la grâce et le goût que par le style et les convenances de la composition, du moins sous le rapport des accessoires. Au lieu de ce riche fond d'architecture on aimerait à voir l'intérieur de l'humble maison de Marie. Des vases de luxe, un chat, un oiseau, semblent déplacés dans un sujet de ce genre, et l'emploi de ces objets ne peut trouver d'excuse que dans la bizarrerie du peintre.

Nous avons donné dans ce volume, page 107, une notice sur la vie et sur les ouvrages de Solimène.

Fin du tome II de la seconde Collection, partie ancienne.

ANNALES
DU MUSÉE

PARTIE
ANCIENNE
TOME

www.ingramcontent.com/pod-product-compliance
Lightning Source LLC
Chambersburg PA
CBHW071629220526
45469CB00002B/539